U0139686

第一次一个人旅行 1

[日] **高木直子** /编绘
吕点/译

新星出版社 NEW STAR PRESS

来一场一个人

说走就走的旅行，你看怎样？

 前言

各位读者，大家好，我是高木直子。

在这一年里，我独自踏上旅途，四处旅行，

最终呈上这本名为《第一次一个人旅行1》的绘本。

正如书名所示，在一个人旅行方面，我只是一个鼓足干劲的菜鸟。

一个人旅行快乐吗？

我真的适合一个人旅行吗？

在一个人旅行的途中，我又学到了什么呢？

尽管有时我也会思考这些深刻的问题，

但大多时候，我还是自在地想去哪里就去哪里。

带着一颗时而胆怯、时而不安的心，

我随心所欲地展开了行动。

这部作品记录了我激动的一个人旅行。

如果你们感兴趣，就跟随我一起享受这段旅程吧。

那么，出发!!

嘟——嘟……

目　录

一个人旅行的
功课

日光鬼怒川篇

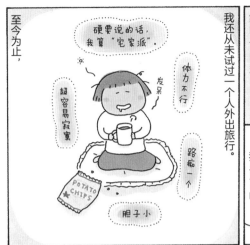
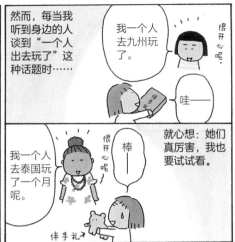
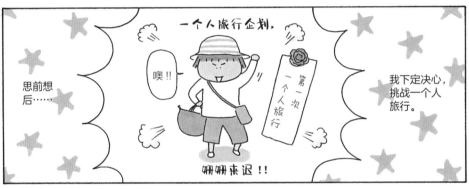
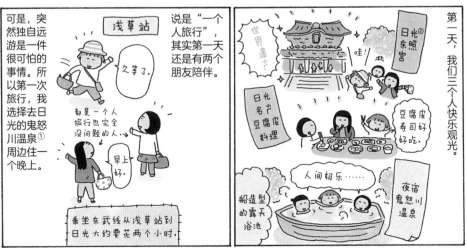

注：①是日本北关东最具代表的也是深受日本人喜爱的一大温泉观光胜地，日本民间自古流传着"磕磕碰碰河水浴，烧伤烫伤鬼怒川"的说法。②东照宫总本社，而东照宫是供奉江户幕府开创者德川家康的神社。

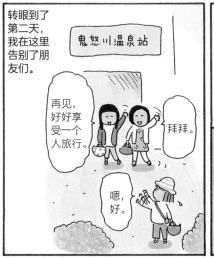

转眼到了第二天，我在这里告别了朋友们。

鬼怒川温泉站

再见，好好享受一个人旅行。

拜拜。

嗯，好。

昨天还热热闹闹那么快乐，现在就剩我……

奇……奇怪？

落寞……

再见。

比起一开始就一个人，这种中途分别可能更让人感到寂寞。

可是，毕竟是难得的初次鬼怒川温泉行。

鬼怒川顺流游览

向着著名项目

一个人

GO!!

从鬼怒川温泉站走到顺流游览船乘坐点大概要花五分钟。

鬼怒川顺流游览船乘船点

荞麦面 乌冬面

平安到达。

地图

果然，一个人来玩的寥寥无几啊。

女性友人士

叽叽 喳喳

老夫妇

热热闹闹

团体

软冰激凌

情侣

售票处

偷瞄

不安

您一位是吗？

距离上船还有一小会儿……

哇——是小李子耶……

莱昂纳多·迪卡普里奥先生也曾搭乘鬼怒川☆顺流游览船。

马吉

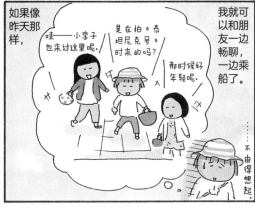

如果像昨天那样，

哇——小李子也来过这里呢。

是在拍《泰坦尼克号》时来的吗？

那时候好年轻呢。

我就可以和朋友一边畅聊，一边乘船了。

……不由得想起。

3

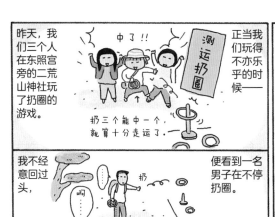

昨天，我们三个人在东照宫旁的二荒山神社玩了扔圈的游戏。

中了!!

测运扔圈

扔三个能中一个，就算十分走运了。

正当我们玩得不亦乐乎的时候——

我不经意回过头，

扔

(都没套中……)

便看到一名男子在不停扔圈。

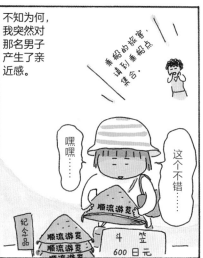

不知为何，我突然对那名男子产生了亲近感。

乘船的旅客，请到乘船点集合。

嘿嘿……

这个不错……

顺流游览

纪念品

顺流游览
顺流游览

斗笠

600日元

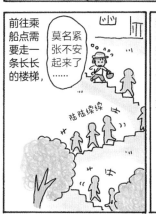

前往乘船点需要走一条长长的楼梯，……

莫名紧张不安起来了……

陆陆续续

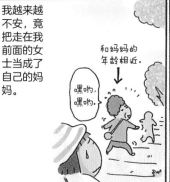

我越来越不安，竟把走在我前面的女士当成了自己的妈妈。

和妈妈的年龄相近。

嘿哟，嘿哟。

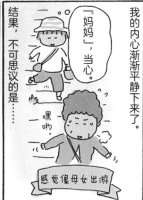

我的内心渐渐平静下来了。

结果，不可思议的是……

「妈妈」，当心。

嘿哟

感觉像母女出游

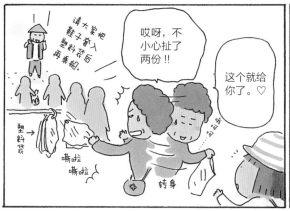

请大家把鞋子装入塑料袋后再乘船。

哎呀，不小心扯了两份!!

这个就给你了。♡

塑料袋

嘶啦嘶啦

转身

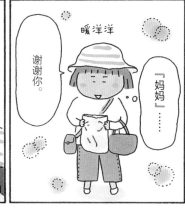

暖洋洋

谢谢你。

「妈妈」……

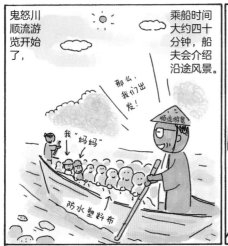

鬼怒川顺流游览开始了，

乘船时间大约四十分钟，船夫会介绍沿途风景。

那么，我们出发！

顺流游览

我 "妈妈"

防水塑料布

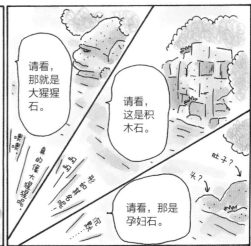

请看，那就是大猩猩石。

请看，这是积木石。

请看，那是孕妇石。

桌的傻大猩猩呢

……嗖

肚子？

头？

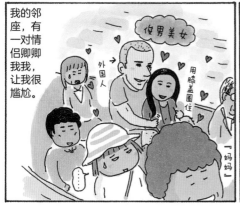

我的邻座，有一对情侣卿卿我我，让我很尴尬。

俊男美女

外国人

用膝盖盖住

「妈妈」

目睹大自然的美丽景色，外界的事和孤独感都消失不见了，

怡然自得，心旷神怡。

啁啾 小鸟

轻扬

轻风

黑黑黑

潋波潋光

水花轻拍

途中还拍了纪念照。

内心安宁且放松，实在是快乐……

就算只是一个人，也努力比了一个胜利的手势。

↑我

鬼怒川顺流游览

一张 1000 日元

顺流游览结束后……

是先去日光江户村呢……还是去东武世界广场①呢？

思……索……

一个人去主题公园玩又太尴尬……

日光 鬼怒川 旅游指南

说到栃木县，其实我从以前开始就想着去宇都宫②吃饺子了。

心心念念的……

最爱饺子了!!

宇都宫饺子。♥

因此，我连忙启程前往宇都宫。

然而，我没有带相关旅游指南，基本不了解宇都宫。

也不知道哪一家店的饺子好吃……

除了饺子，宇都宫有别的地方值得去看看吗？

咣当……咣当……

日光

饺子

只知道当地政府的所在地和 TM NETWORK 的宇都宫③。

能依靠的就只有在旅馆里拿到的"宇都宫饺子地图"。

来到宇都宫，大约花了两个小时。

宇都宫 ←——→ 鬼怒川温泉

（东武线）

东武宇都宫

我来了！宇都宫！

真的好远……

※ 之后我才发现，鬼怒川温泉 ⊩⊩（东武）⊩⊩ 下今市 ⊩（徒步）⊩ 今市 ⊩（JR）⊩ 宇都宫，走这条线路的话，只需要花一个小时左右……♪

我率先前往赫赫有名的"珉珉"饺子铺。

珉 珉 饺 子

香气四溢

饺子专卖

一个人进店，真紧张啊。

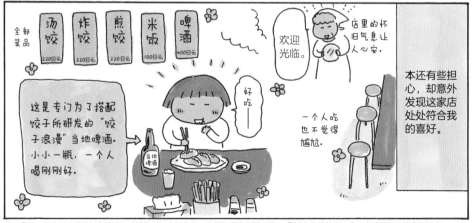

全部菜品

汤饺 220日元

炸饺 220日元

煎饺 220日元

米饭 100日元

啤酒 400日元

这是专门为了搭配饺子所研发的"饺子浪漫"当地啤酒。小小一瓶，一个人喝刚刚好。

好吃

欢迎光临。

店里的怀旧气氛让人心安。

一个人吃也不觉得尴尬。

本还有些担心，却意外发现这家店处处符合我的喜好。

注：①将一百个以上世界知名遗迹及建筑物以二十五分之一比例再现的主题公园。②栃木县的首府，全日本消耗饺子最多的地方。
③这里指的是宇都宫隆，日本歌手、演员、制作人，乐团 TM NETWORK 的主唱。

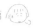

啊——这家店真不错……

就算不远万里到宇都宫来，也真的值了……

谢谢惠顾！

微醺

激动

真希望东京也有这样的店!!

汪

我晃晃悠悠地走着，碰巧来到了二荒山神社。

和我扔圈的神社是一样的名字呢……

奇怪？

巧合？

二荒山神社

在那里，我祈祷"饺子必胜"。

希望之后我也能……

拍手拍手

大吃特吃美味饺子!!

之后，我晃悠到一家古着店①，向友善的店员小姐姐打听饺子店的信息。

请问……你觉得宇都宫最值得去的饺子店是哪一家？

我是第一次来宇都宫

USED

买了点东西

嗯……出名的是"珉珉"……

但我更喜欢"zhengsi"饺子。♡

Zheng…Zhengsi？

正式？

就这样，我得知推荐的店面后便前往那里。

饺子专卖店 正嗣

"zhengsi"的汉字是这么写啊。

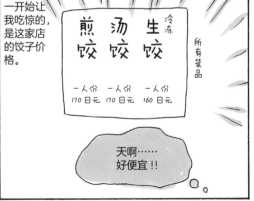

一开始让我吃惊的，是这家店的饺子价格。

煎饺
汤饺
生饺
冷冻

所有菜品

一人份
170日元

一人份
170日元

一人份
160日元

天啊……好便宜!!

注：①贩卖真正有年代的而现在已经不生产的衣服的店铺。

7

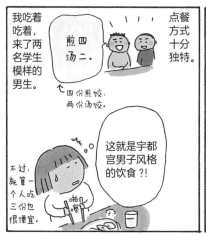

我吃着吃着，来了两名学生模样的男生。

煎四汤二。

点餐方式十分独特。

四份煎饺，两份汤饺。

不过，就算一个人吃三份也很便宜。

这就是宇都宫男子风格的饮食?!

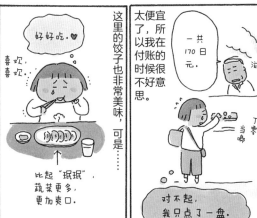

好好吃。♥

喜欢，喜欢。

这里的饺子也非常美味，可是……

比起"珉珉"蔬菜更多，更加爽口。

太便宜了，所以我在付账的时候很不好意思

一共170日元。

滋

丁零当啷

对不起，我只点了一盘。

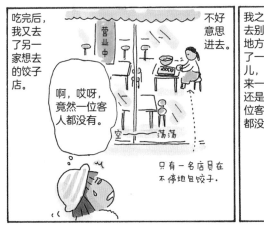

吃完后，我又去了另一家想去的饺子店。

营业中

室 汤汤

啊，哎呀，竟然一位客人都没有。

只有一名店员在不停地包饺子。

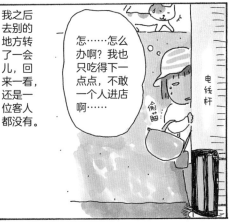

我之后去别的地方转了一会儿，回来一看，还是一位客人都没有。

不好意思进去

怎……怎么办啊？我也只吃得下一点点，不敢一个人进店啊……

偷瞄

电线杆

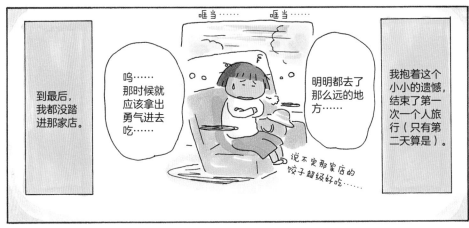

到最后，我都没踏进那家店。

呜……那时候就应该拿出勇气进去吃……

哐当…… 哐当……

明明都去了那么远的地方……

说不定那家店的饺子超级好吃……

我抱着这个小小的遗憾，结束了第一次一个人旅行（只有第二天算是）。

日光鬼怒川旅途小结

只有第二天才算是一个人旅行的日光鬼怒川之旅，总体来说，我不太自在。在游玩的时候，我很在意他人的目光，顾忌着周围的人会不会以为我是一个人来玩的，因此无法放松身心。就算不断暗自提醒自己"不要想这些"，我还是忍不住左顾右盼，无法全身心投入到游玩中。

后来，我又去了宇都宫吃饺子。但因为那次是星期六的晚上，到处人山人海，不管是"珉珉"饺子铺还是"正嗣"，都排起了长龙。这篇提到的"一位客人都没有的店"也不例外，出于时间原因，我还是没去成。之后我不禁又想着，"要是那次进去吃了该多好"。

特别喜欢的商品。

"珉珉"饺子总店，
"正嗣"在这附近。

一起坐船的"妈妈"。

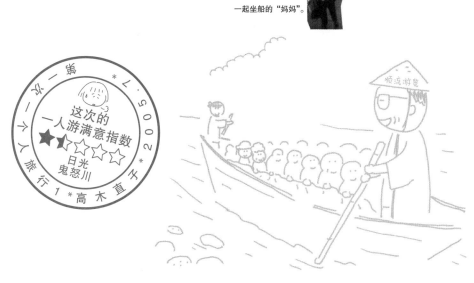

这次的
一人游满意指数
★★☆☆☆
日光
鬼怒川

➡DATA
鬼怒川顺流游览 ● 栃木县日光市鬼怒川温泉大原1414 ☎0288-77-0531 http://linekudari.com/
宇都宫珉珉本店 ● 栃木县宇都宫市马场大街4-2-3 ☎028-622-5789 http://www.minmin.co.jp/
饺子专卖店正嗣宫岛店 ● 栃木县宇都宫市马场大街4-3-18 ☎028-622-7058 http://www.ucatv.ne.jp/ishop/masashi/

一个人旅行的功课 镰仓篇

这次旅行从头到尾都是一个人，目的地是深受女性欢迎的——

镰仓!!

从东京坐电车大概得花一个小时。

因为近，总觉得这次会很轻松……

果然，还没回过神来就到了。

镰仓 镰仓 镰仓

惊醒

睡着了 ←

我首先去的是在旅游指南书上看到的一家名为"OZAWA"的煎蛋卷店。

一个入口。二

营业中

不知道为什么，看不见店里面的情况我就会忐忑不安。

紧张 不安

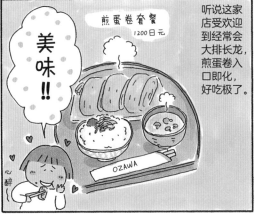

美味!!

煎蛋卷套餐 1200日元

听说这家店受欢迎到经常会大排长龙，煎蛋卷入口即化，好吃极了。

心醉 OZAWA

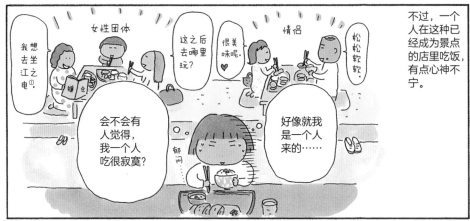

不过，一个人在这种已经成为景点的店里吃饭，有点心神不宁。

我想去坐江之电①。

女性团体 这之后去哪里玩？ 很美味呢！ 情侣 松松软软。

会不会有人觉得，我一个人吃很寂寞？

好像就我是一个人来的……

注：①连接镰仓和藤泽两市的单线电车，沿线经过多个当地知名观光景点。

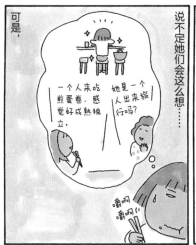

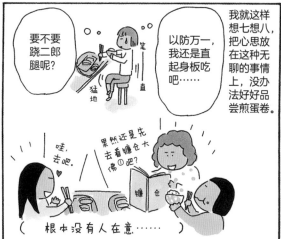

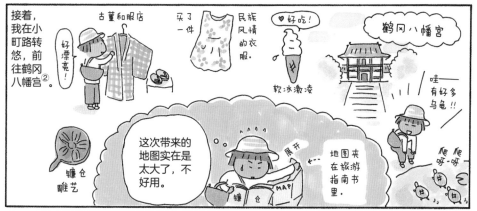

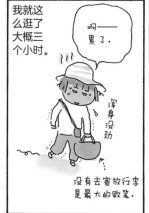

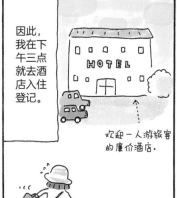

注：①古都镰仓的象征，是位于净土宗寺院高德院内的阿弥陀如来青铜坐像。②位于日本神奈川县镰仓市的神社，是镰仓的标志，三大八幡宫之一，主祭神是八幡三神。

进了房间，我发现房间小得令人吃惊。

（大约三张榻榻米大小？）

电视机

床

桌子

冰箱

好窄……

总觉得一个人在这种地方睡超寂寞……

睡得着吗？

嘎哦……

没想到因为太累，我一倒头就睡着了。

呼噜

大约两小时后……

惊醒

啊……睡过去了！！

糟糕……太阳要下山了……

我突然想看夕阳西沉的景色，便坐上江之电飞奔到海滩。

去海边观日落，真的很有女性一人游的风情！！

咣当咣当

从长谷站下车，我朝着由比滨一路狂奔。

快点！！太阳马上要西沉了！

然而，弄错了方向，我所在的海岸看不到落日美景。

太阳在那边落下。

怎……怎么会？

大失所望

气喘吁吁

12

尽管如此，夕阳下的海边还是叫人心情舒畅，

我开始在海边优哉游哉地溜达起来。

冲浪

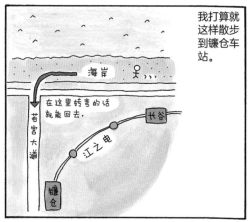

我打算就这样散步到镰仓车站。

海岸

在这里转弯的话就能回去。

若宫大道

长谷

江之电

镰仓

中途我嫌看地图太麻烦，

就凭感觉往前走……

哇！好大的风！！

接下来直走就可以了吧？

镰仓

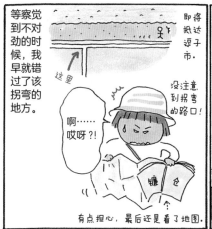

等察觉到不对劲的时候，我早就错过了该拐弯的地方。

即将抵达逗子市。

这里

没注意到拐弯的路口！

啊……哎呀?!

镰仓

有点担心，最后还是看了地图。

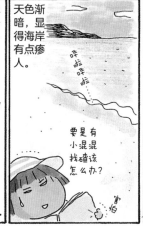

天色渐暗，显得海岸有点瘆人。

要是有小混混找碴该怎么办？

为此，我决定走进街区。

嘘

13

这附近连车站都没有吗……

难道只能走回去了？

步履沉重

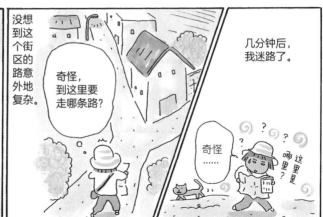

没想到这个街区的路意外地复杂。

奇怪，到这里要走哪条路？

几分钟后，我迷路了。

奇怪……

？？这里是哪里？

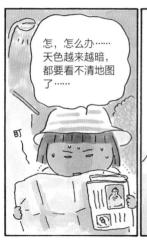

怎，怎么办……天色越来越暗，都要看不清地图了……

町

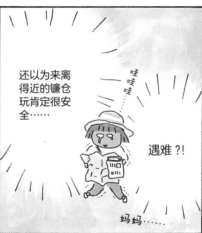

还以为来离得近的镰仓玩肯定很安全……

哇哇

遇难?!

妈妈……

就在这时……

公共汽车
前往镰仓站
乘车点

啊 !!

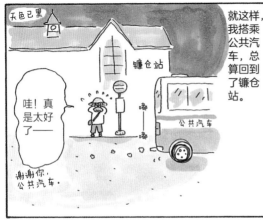

天色已黑

镰仓站

哇！真是太好了——

谢谢你，公共汽车.

公共汽车

就这样，我搭乘公共汽车，总算回到了镰仓站。

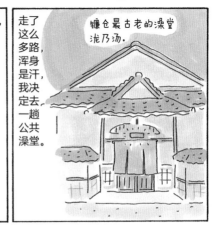

走了这么多路，浑身是汗，我决定去一趟公共澡堂。

镰仓最古老的澡堂
泷乃汤.

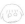

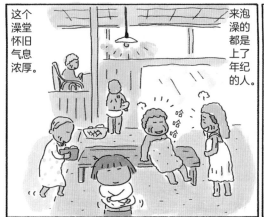

这个澡堂怀旧气息浓厚。

来泡澡的都是上了年纪的人。

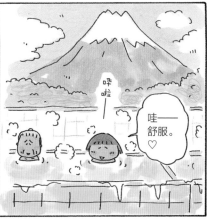

呼啦

哇——舒服。♡

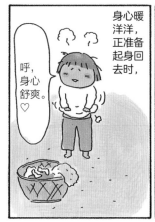

身心暖洋洋，正准备起身回去时，

呼，身心舒爽。♡

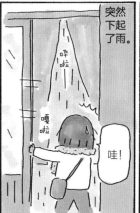

突然下起了雨。

呼啦

嘎啦

哇！

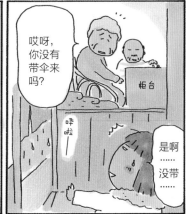

哎呀，你没有带伞来吗？

柜台

呼啦

是啊……没带……

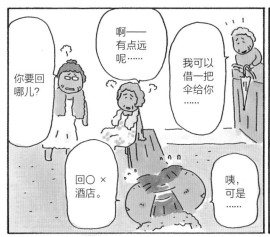

你要回哪儿？

啊——有点远呢……

我可以借一把伞给你……

回〇×酒店。

咦，可是……

大家这么热心，让我很感动。最后看雨下得不是很大，我头顶毛巾跑回去了。

感动

嗒嗒嗒

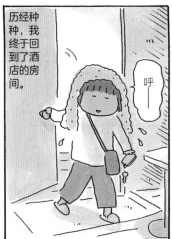

历经种种,我终于回到了酒店的房间。

呼

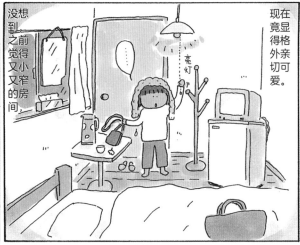

没想到之前觉得又小又窄的房间,

亮灯

现在竟显得格外亲切可爱。

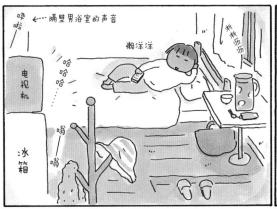

← 隔壁男浴室的声音

懒洋洋

新新沥沥

哗啦

哈哈哈

嗡——嗡

电视机

冰箱

我想起来了……这间房间就像我初到东京时租的公寓……

小小一间单间……还真叫人怀念……

镰仓这座城市,总让人感到一丝怀念,待在这里,不禁让人性情变得温和亲切。

呼 噜 呼

夜里,我安然入睡。

镰仓旅途小结

这 次的镰仓之旅全程都是一个人。其实，在去的前一天夜里，我操心着旅行攻略，忐忑不安，因此并没有睡好。在困意绵绵，体力不支的状态下，我开始了这次旅行（所以当天才特别困）。

在这种状态下，第一天我还到处乱跑，把自己累得半死，第二天就感觉不舒服，立马逃回了东京。本来我计划去江之岛吃有名的"小沙丁鱼盖饭"……呜呜。

正因为是一个人，在旅行中就更要注意自己的身体，不应该勉强自己。吃一堑长一智啊。

再说一句，难得的初次一个人住酒店，可以选一间环境和条件更好的酒店。

之前那家气氛很好的公共澡堂。

公共汽车先生……
看到镰仓站我都哭了。

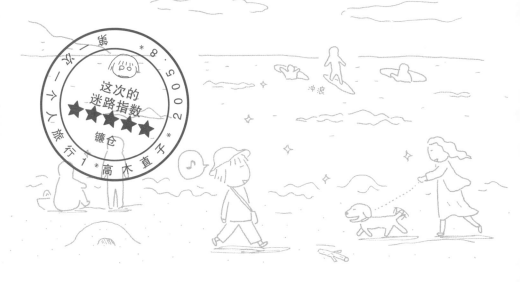

冲浪

这次的
迷路指数
★★★★★

镰仓

第一弹 * 8.5002 一个人旅行 1 * 高木直子

 旅途涂鸦

日光

这里

头上？

头上的睡猫

我告别两位好友，孤身前往顺流游览船。

听她们说，我的背影相当凄凉落寞。

朋友二人

我是一个买了独自顺流游览船纪念照的女人。

photo

请给我一张。

1000日元。

顺流游览果然不太适合一个人玩。

很开心

可是……

...

汤饺的谜之吃法——

不过，我只吃了煎饺。

把酱汁（？）直接倒进汤里。

好吃！

姐姐→

珉珉

买了冷冻饺子当伴手礼。

我一点都不寂寞……

...

镰仓

用了多少个
鸡蛋?

徘徊
不定

在进店前，我都要
转个四五回。

一天只能吃一个鸡蛋.

我的
妈妈

哗——啦……

我也想
在海边
遛狗.

挂在窗户的
镜子映出哀
愁……

← 缺了
一角.

老婆婆们
好可爱……

现在还
没什么

一个人旅行
的感觉……

镰仓

19

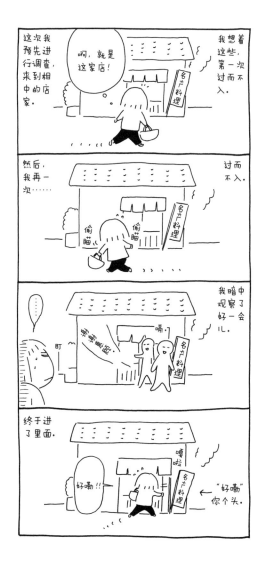

在寺庙里
体验清晨念经

长野善光寺篇

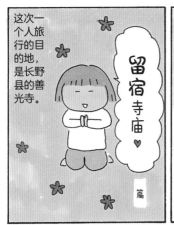

这次一个人旅行的目的地，是长野县的善光寺。

留宿寺庙 ♥

篇

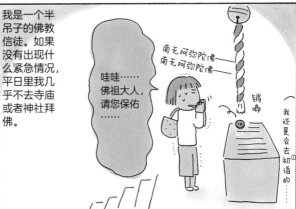

我是一个半吊子的佛教信徒。如果没有出现什么紧急情况，平日里我几乎不去寺庙或者神社拜佛。

哇哇……佛祖大人，请您保佑……

南无阿弥陀佛——
南无阿弥陀佛——

锵嘟

我还是会去初诣①的……

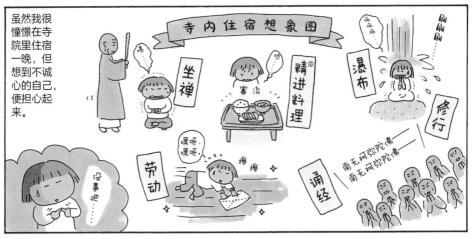

虽然我很憧憬在寺院里住宿一晚，但想到不诚心的自己，便担心起来。

没事吧……

寺内住宿想象图

坐禅

寡淡

精进料理②

瀑布

修行

嘿呀嘿呀

劳动

擦擦

诵经

南无阿弥陀佛——
南无阿弥陀佛——

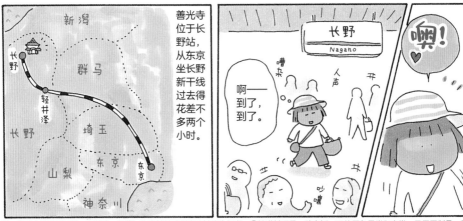

善光寺位于长野站，从东京坐长野新干线过去得花差不多两个小时。

新潟

群马

长野

轻井泽

埼玉

东京

山梨

神奈川

长野
Nagano

啊！

啊——到了，到了。

嘈杂

人声

吵嚷

注：①日本的传统习俗，在新的一年第一次去神社或者寺庙被称为初诣。②精进料理是一种斋饭，不使用鱼贝类和肉类，只用豆制品、蔬菜和海苔等植物性食品做成。

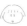

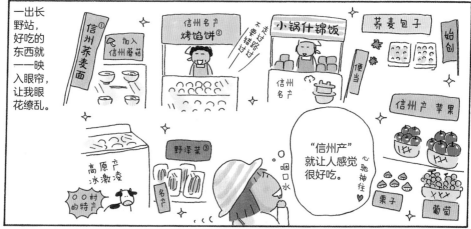

一出长野站，好吃的东西就一一映入眼帘，让我眼花缭乱。

①信州荞麦面

加入信州蘑菇

信州名产 烤馅饼②

小锅什锦饭

荞麦包子

始创

便当

信州名产

信州产 苹果

高原产 冰激凌

野泽菜③

○○村的特产

栗子

葡萄

"信州产"就让人感觉很好吃。

心驰神往

咽口水

随后，我马上买了烤馅饼。

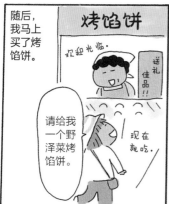

烤馅饼

欢迎光临。

送礼佳品!!

请给我一个野泽菜烤馅饼。

现在就吃。

给你，慢用。

谢谢。

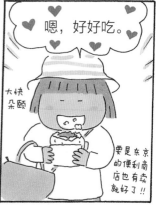

嗯，好好吃。

大快朵颐

要是东京的便利商店也有卖就好了!!

我整个人都进入了观光客的状态，打算一边享用烤馅饼，一边漫步前往善光寺。可我没想到，长野站所处的地段非常繁华，在路上边走边吃还挺丢人的。

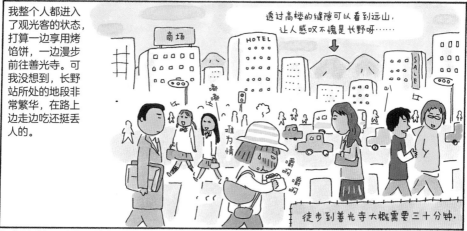

透过高楼的缝隙可以看到远山，让人感叹不愧是长野呀……

商场

HOTEL

SALE

难为情

徒步到善光寺大概需要三十分钟。

注：①现在的长野县在战国时代为信浓国，俗称信州、科野。②长野县内有名的乡土料理，用荞麦粉做的面皮包各式各样的馅，茄子、香菇、红豆、南瓜、野泽菜、萝卜干等。③小油菜的一种，长野特产的蔬菜。

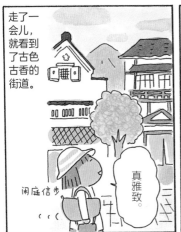

走了一会儿，就看到了古色古香的街道。

闲庭信步

真雅致。

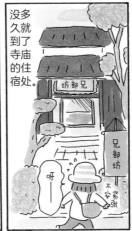

没多久就到了寺庙的住宿处。

坊部兄

兄部坊

呀

不安紧张

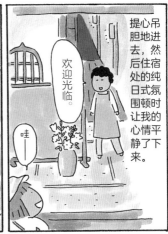

提心吊胆地进去，然后住宿处的纯日式氛围顿时让我的心情平静了下来。

欢迎光临。

哇——

这间就是您的房间。

清心

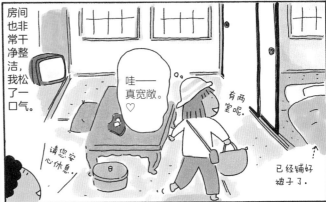

房间也非常干净整洁，我松了一口气。

哇——真宽敞。♡

请您安心休息。

有两室呢。

已经铺好被子了。

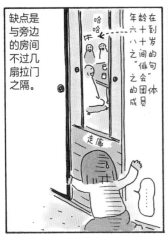

缺点是与旁边的房间不过几扇拉门之隔。

哈哈哈

年龄在六十到八十岁之间的"俳句之会"的团体成员

走廊

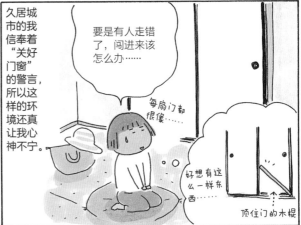

久居城市的我信奉着"关好门窗"的警言，所以这样的环境还真让我心神不宁。

要是有人走错了，闯进来该怎么办……

每扇门都很像……

好想有这么一样东西

顶住门的木棍

就在我胡思乱想的时候，晚饭来了。

请用餐。

啊，好的。

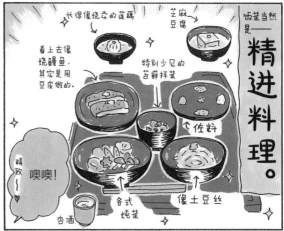

饭菜当然是——**精进料理。**

长得像烧卖的莲藕

芝麻豆腐

看上去像烧鳗鱼，其实是用豆皮做的。

特别少见的苔藓拌菜

佐料

精致

噢噢！

杏酒

各式炖菜

像土豆丝

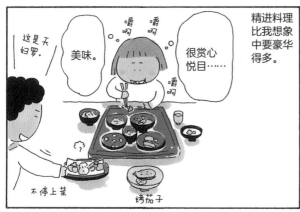

这是天妇罗。

美味。

嚼嚼

啊

很赏心悦目……

嚼嚼

精进料理比我想象中要豪华得多。

不停上菜

烤茄子

早知道刚才就该忍住不吃烤馅饼的……

好难受

呼——肚子好撑……

茶泡饭

荞麦面

作为点心的无花果

吃完饭后，我在单人澡堂里泡澡。

哇——

澡堂也很干净。♡

呼——啦啦

呼——好舒适。♡

懒洋洋

原来住寺庙这么舒服啊

25

平常睡到日晒三竿才起床，这时不由得非常不安。

PM 10:00

嘀 嘀 嘀

嗯……五点起床应该来得及吧……

起不起得来啊……

正在设置手机闹钟。

明天早上六点，我要起床参加善光寺中名为"朝事"的寺内劳作，所以我决定晚上早早入睡。

在被窝里躺了好久都睡不着。

哈哈哈……

哈哈……

拉门的隔音效果果然很差……

月色绰绰，纸拉窗点灯，忽明忽暗。

啪嗒

还在吟诗作对。

啊……必须快点睡着，必须快点睡着，必须……

哈哈哈

秋风

呼噜

天亮了……

嘈杂 人声

睁开

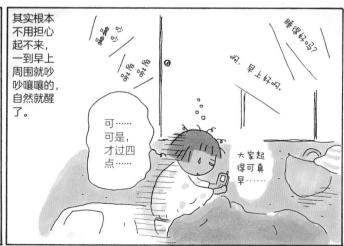

其实根本不用担心起不来，一到早上周围就吵吵嚷嚷的，自然就醒了。

睡得好吗？

啊，早上好啊

嘀哩叭啦

可……可是，才过四点……

大家起得可真早……

26

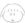

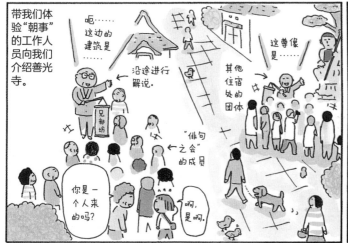

带我们体验"朝事"的工作人员向我们介绍善光寺。

呃……这边的建筑是……

沿途进行解说。

这尊像是……

其他住宿处的团体

"俳句之会"的成员

你是一个人来的吗?

啊,是啊。

兄部坊

早起的缘故啊,感觉神清气爽。

小鸟啾啾

朝霞

唧啾

正当我们走到大门的时候,领队的人这么说道。

请大家站成一列。

兄部坊

?

不久后,一位身后有人给撑着红伞的住持向我们慢慢走来。

排排站

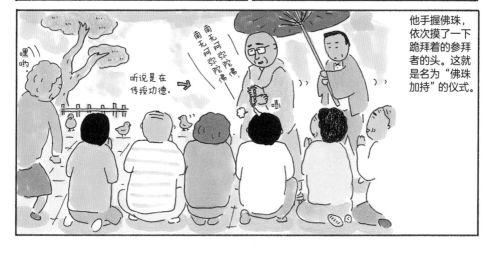

嘿哟。

听说是在传援功德。

南无阿弥陀佛,南无阿弥陀佛

嗯。

他手握佛珠,依次摸了一下跪拜着的参拜者的头。这就是名为"佛珠加持"的仪式。

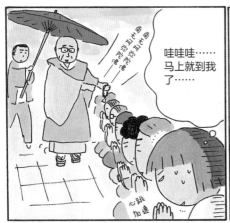

哇哇哇……
马上就到我了……

不知为何，觉得害怕的我睁不开眼睛。

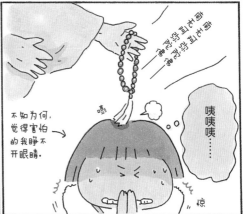

咦咦咦……

这个名叫"佛珠加持"的仪式实在是太不可思议了，

让我觉得穿越到了江户时代。

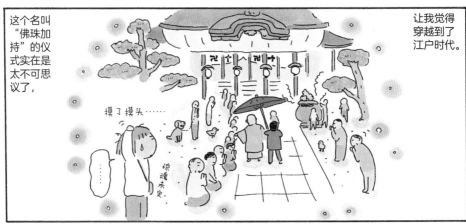

摸了摸头……

接着，我们进入佛堂正殿，开始诵经。

气氛庄严肃穆，让我感觉仿佛来到了另一个世界。

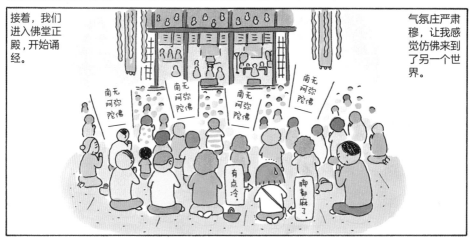

南无阿弥陀佛

南无阿弥陀佛

南无阿弥陀佛

南无阿弥陀佛

有点冷

脚都麻了

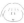

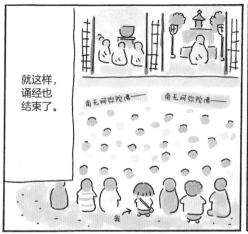

就这样，诵经也结束了。

南无阿弥陀佛——

南无阿弥陀佛——

我

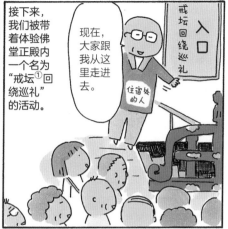

接下来，我们被带着体验佛堂正殿内一个名为"戒坛①回绕巡礼"的活动。

现在，大家跟我从这里走进去。

住宿处的人

入口

戒坛回绕巡礼

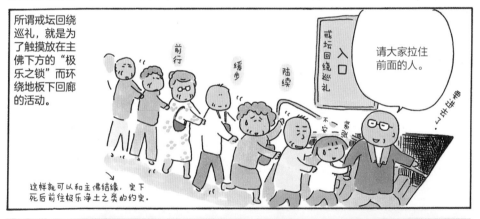

所谓戒坛回绕巡礼，就是为了触摸放在主佛下方的"极乐之锁"而环绕地板下回廊的活动。

前行

蹭步

陆续

不一紧一张

请大家拉住前面的人。

入口

戒坛回绕巡礼

这样就可以和主佛结缘，定下死后前往极乐净土之类的约定。

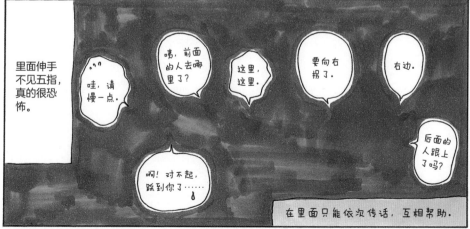

里面伸手不见五指，真的很恐怖。

哇，请慢一点。

唔，前面的人去哪里了？

这里，这里。

要向右拐了。

右边。

后面的人跟上了吗？

啊！对不起，踩到你了……

在里面只能依次传话，互相帮助。

注：①举行成为僧侣的受戒仪式的地方。

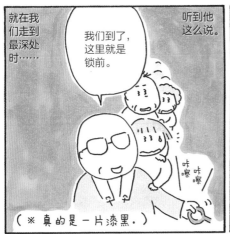

就在我们走到最深处时……

听到他这么说。

我们到了，这里就是锁前。

（※ 真的是一片漆黑.）

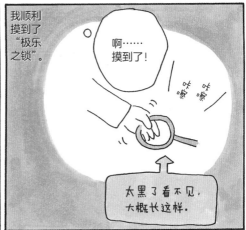

我顺利摸到了"极乐之锁"。

啊……摸到了！

咔嚓咔嚓

太黑了看不见，大概长这样。

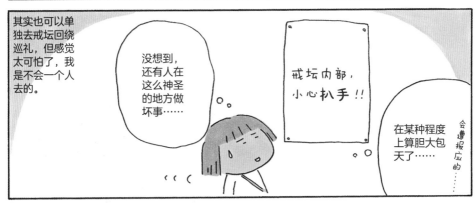

其实也可以单独去戒坛回绕巡礼，但感觉太可怕了，我是不会一个人去的。

没想到，还有人在这么神圣的地方做坏事……

戒坛内部，小心扒手！！

在某种程度上算胆大包天了……

会遭报应的……

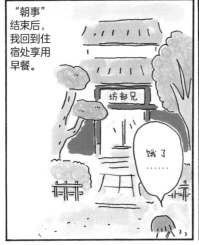

"朝事"结束后，我回到住宿处享用早餐。

坊部兄

饿了……

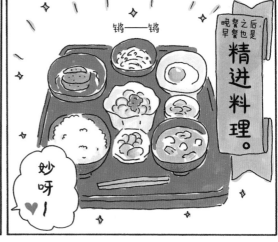

锵——锵

晚餐之后，早餐也是

精进料理。

妙呀♥

真的超级好吃。♡

是早起的缘故吗?

再来一碗

多么健康的生活方式啊。

嘁……

这个时候,我已经越来越习惯住宿处的氛围了,也不太在意和其他房间只隔着拉门这件事了。

敞开房门,出去刷牙。

开着门换衣服的老爷爷

之后我离开住宿处,

坊 部 兄

已踏上归路……

承蒙关照。

再次前往善光寺参观。

嗒

我去了寺内名为"经藏"的藏经阁，据说这里面收藏着所有的佛教经典。

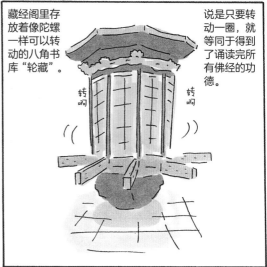

藏经阁里存放着像陀螺一样可以转动的八角书库"轮藏"。

说是只要转动一圈，就等同于得到了诵读完所有佛经的功德。

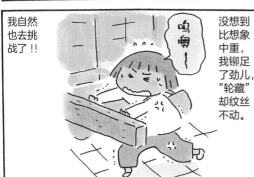

我自然也去挑战了！！

呜嗷！

没想到比想象中重，我铆足了劲儿，"轮藏"却纹丝不动。

嗯?

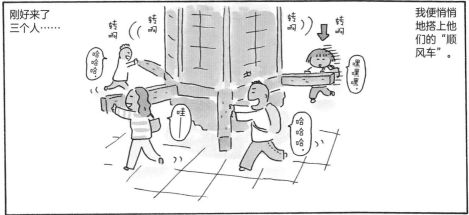

刚好来了三个人……

哈哈哈

哇

嘿嘿嘿

哈哈哈

我便悄悄地搭上他们的"顺风车"。

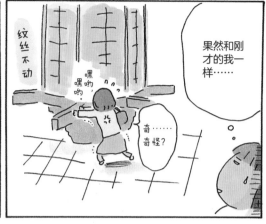

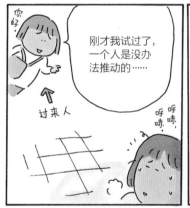

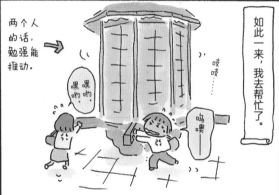

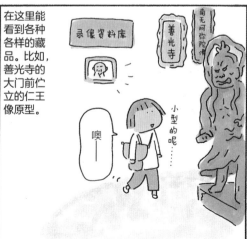

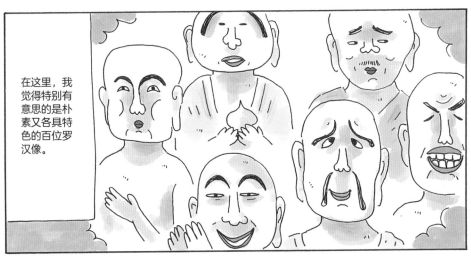

在这里，我觉得特别有意思的是朴素又各具特色的百位罗汉像。

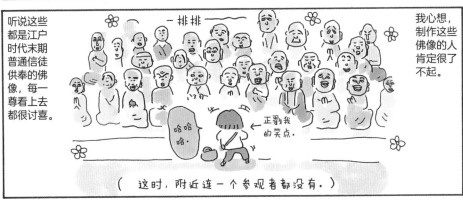

听说这些都是江户时代末期普通信徒供奉的佛像，每一尊看上去都很讨喜。

一排排

哈哈哈

← 正戳我的笑点。

我心想，制作这些佛像的人肯定很了不起。

（这时，附近连一个参观者都没有。）

顺便一提，史料馆外有奇怪的东西……

那……那是什么……

善子

光子

嚼啊嚼啊

啊——真的好有趣。

就这样，我的善光寺观光之行告一段落。

烤馅饼

甜酒

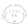

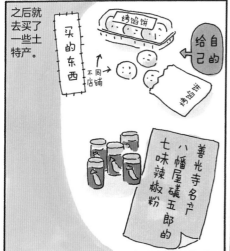

之后就去买了一些土特产。

买的东西

烤馅饼

给自己的

不同店铺

烤馅饼

善光寺名产
八幡屋礒五郎的
七味辣椒粉

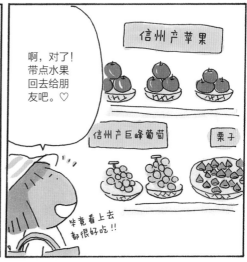

啊，对了！带点水果回去给朋友吧。♡

信州产苹果

信州产巨峰葡萄

栗子

毕竟看上去都很好吃！！

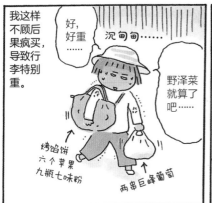

我这样不顾后果疯买，导致行李特别重。

好，好重……

沉甸甸……

野泽菜就算了吧……

烤馅饼
六个苹果
九瓶七味粉

两串巨峰葡萄

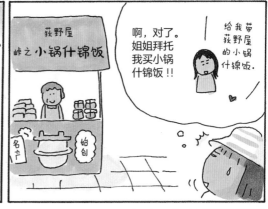

啊，对了。姐姐拜托我买小锅什锦饭！！

荻野屋
峠之小锅什锦饭

名产

始创

给我带荻野屋的小锅什锦饭。

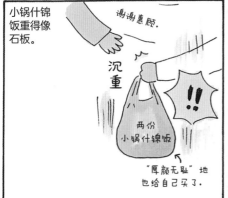

小锅什锦饭重得像石板。

谢谢惠顾.

沉重

两份小锅什锦饭

"厚颜无耻"地也给自己买了。

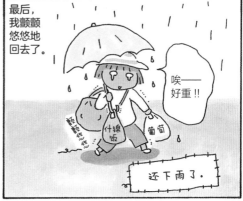

最后，我颤颤悠悠地回去了。

唉——好重！！

什锦饭

葡萄

还下雨了。

旅途涂鸦

早睡早起，
心情舒爽！

好想每天
都这样。

从平均
年龄来看，
我算很
年轻的。

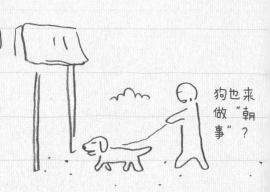
狗也来
做"朝
事"？

寺院里总
会有鸽子。

咕咕咕……

脚 麻了。

经过一天的"朝
事"，我分清了
天台宗和净土宗①。

我们家
信奉哪
个宗呢？

不
知
道。

注：①日本两个非常重要的佛教宗派。

○○房地产

新建 ~

2DK
40000 日元

2LDK
可养宠物
52000 日元

这么便宜，真好……

忍不住看了.

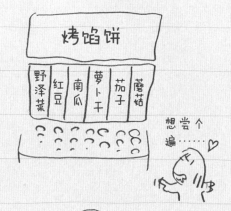

烤馅饼

野泽菜 | 红豆 | 南瓜 | 萝卜干 | 茄子 | 蘑菇

想尝个遍……♥

软糯弹牙的烤馅饼

香脆可口的烤馅饼

安 静

精进料理是一个人在和室吃的.

想试试抄经书.

到处都有穿着这种衣服的人.

南无阿弥陀佛

苹果 好重.

小锅什锦饭

← 陶器（特别重.）

37

长野善光寺旅途小结

寺庙住宿总会让人感觉庄严肃穆，让我既憧憬又畏惧。这次留宿寺院前，我还有点紧张，经历过后感觉比想象中舒适，松了一口气。

狗也起得很早。

其实不需要住在寺庙也可以参加"朝事"，但全程有人带领更叫人放心，还能听到很多关于寺庙的讲解。参加"朝事"的人虽年龄普遍偏高，但年轻人和带孩子来的人也不少。

南无阿弥陀佛——
南无阿弥陀佛——

这次带回去的土特产实在是太重了，我得到的教训就是太重的土特产还是当时就寄给朋友比较好。因此我决定，之后旅行时得带上记着朋友住所地址的便笺。

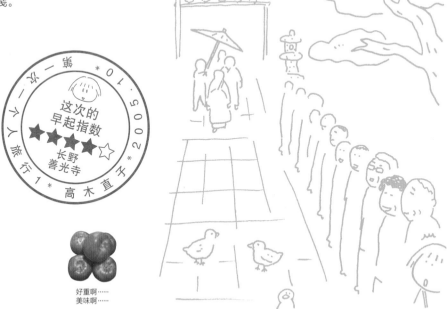

这次的
早起指数
★★★★☆
长野
善光寺

第一次一人人旅行1＊高木直子＊2005.10

好重啊……
美味啊……

➜ DATA
善光寺住宿处 兄部坊●长野县长野市元善町 463　☎ 026-234-6677

白雪飘飘
温泉疗养地自食其力

花卷温泉篇

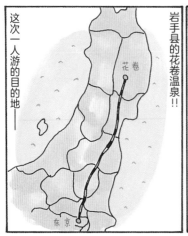

这次一人游的目的地——

岩手县的花卷温泉！！

我去过最北的地方，也不过是东北地方的仙台市，从未踏足过的岩手县就是一个未知的世界。

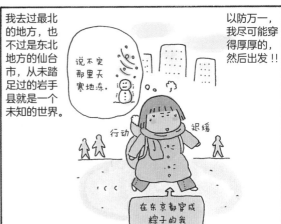

以防万一，我尽可能穿得厚厚的，然后出发！！

说不定那里天寒地冻。

行动

迟缓

在东京都穿成粽子的我

除了担心气温低以外，我还在为另一件事苦恼，那就是这一天是我交房租的最后期限。

拉面

瑞穗银行

还没开门啊……

这段时间太忙了，所以迟迟没有去银行汇款，当天早上也没能缴费成功。

不知道花卷有没有瑞穗银行……

现在在下雪吗

就这样，我带着种种担忧，前往花卷。

轰隆

就要到花卷的时候，窗外的天气还格外明朗。

这下也不担心会下雪了……

差不多该收拾行李了。

旅游指南

收拾整理

然而，我刚把目光移开——

即将到站 新花卷。

呀——

咦！！

雪?!

惊慌失措！！

急忙穿上保暖袜套！！

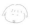

到了新花卷站……

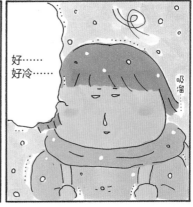

好……好冷……

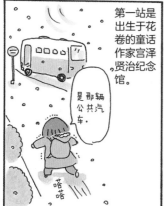

第一站是出生于花卷的童话作家宫泽贤治纪念馆。

是那辆公共汽车。

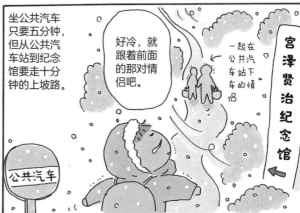

坐公共汽车只要五分钟，但从公共汽车站到纪念馆要走十分钟的上坡路。

好冷，就跟着前面的那对情侣吧。

一起在公共汽车站下车的情侣

宫泽贤治纪念馆

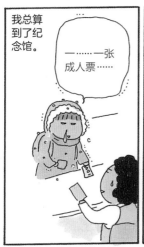

我总算到了纪念馆。

——……一张成人票……

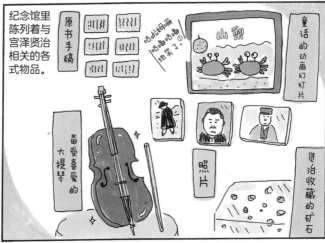

纪念馆里陈列着与宫泽贤治相关的各式物品。

原书手稿

咕啦姆嘣①地震了

山梨

童话的动画幻灯片

照片

贤治收藏的矿石

贤治爱喜爱的大提琴

注：①出自宫泽贤治的童话《山梨》，"咕啦姆嘣"是作者杜撰出来的一个词，童话中的描写使其拟人化。

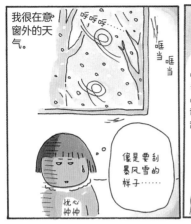

我很在意窗外的天气。

呼呼呼……

哐当 哐当

像是要刮暴风雪的样子……

忧心忡忡

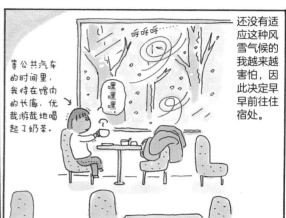

等公共汽车的时间里，我待在馆内的长廊，优哉游哉地喝起了奶茶。

呼呼呼

嘿嘿嘿

还没有适应这种风雪气候的我越来越害怕，因此决定早早前往住宿处。

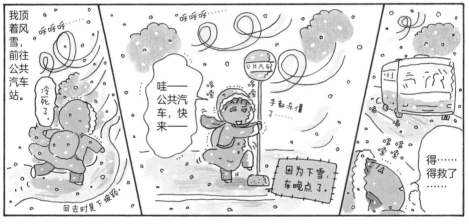

我顶着风雪，前往公共汽车站。

呼呼呼……

冷死了

回去时是下坡路。

哇——公共汽车，快来——

呼呼呼

多嗦多嗦

手都冻僵了

公共汽车

因为下雪，车晚点了。

嘀嘀嘀

得……得救了

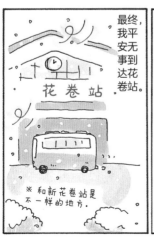

花卷站

最终，我平安无事到达花卷站。

※和新花卷站是不一样的地方。

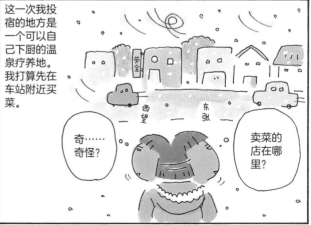

这一次我投宿的地方是一个可以自己下厨的温泉疗养地。我打算先在车站附近买菜。

黄金

西望 东张

奇……奇怪？

卖菜的店在哪里？

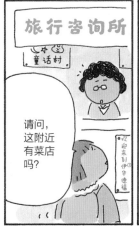

请问，这附近有菜店吗？

旅行咨询所

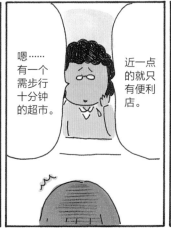

嗯……有一个需步行十分钟的超市。

近一点的就只有便利店。

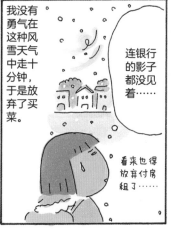

我没有勇气在这种风雪天气中走十分钟，于是放弃了买菜。

连银行的影子都没见着……

看来也得放弃付房租了……

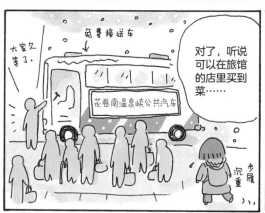

对了，听说可以在旅馆的店里买到菜……

免费接送车

大家久等了。

花卷南温泉峡公共汽车

沉重　步履

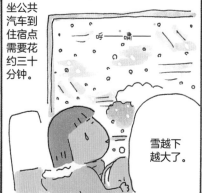

坐公共汽车到住宿点需要花约三十分钟。

呼——啸——

雪越下越大了。

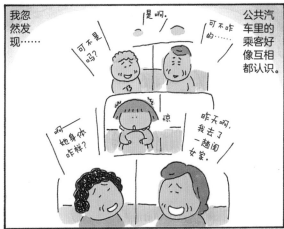

我忽然发现……

是啊

可不咋的……

可不是吗？

公共汽车里的乘客好像互相都认识。

啊——她身体咋样？

惊

昨天啊，我去了一趟闺女家。

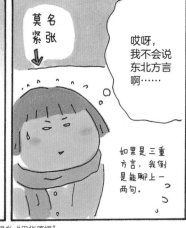

莫名紧张

哎呀，我不会说东北方言啊……

如果是三重方言，我倒是能聊上一两句。

注：①出自宫泽贤治的童话《夜鹰之星》，作者以岩手县为舞台，创造了一个理想乡"伊华德福"。

随后，我便到了今天的住宿处——大泽温泉。

哇——我的名字也在上面耶。

这列↑

欢迎 岩手 前川 一行人	欢迎 东京 高木 一行人	欢迎 青森 山田 一行人	欢迎 秋田 堂亲会 一行人

大泽温泉

开心～

一个人也写成了一行人.

真棒！里头怀旧气息满满——♡

嘎啦嘎啦

大泽温泉

欢迎光临.

这是您的房间。

好好休息

哇——房间也超朴实无华。

暖桌

↑暖炉

暖和。♡

感动

这一次，我定的房间一晚的费用为2286日元。除去基本费用，还可以租用各种各样的物件，最后一起加进房里，经营方式非常独特。

租用价格（一天的费用）	
被子	210 日元
褥子	210 日元
毛巾	210 日元
床垫	179 日元
床单	74 日元
枕头	10 日元
浴衣	210 日元
和服棉袍	263 日元
暖桌	315 日元
暖炉	630 日元

※如果不需要，也可以不租.

可以自己带被子.

感觉"10日元枕头"好可爱。♡

十日元

之后我就去旅馆商店采购今晚的食材。

嗯……靠这些能做出什么来呢……

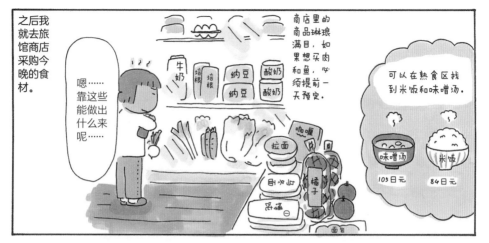

牛奶
培根
纳豆
酸奶

商店里的商品琳琅满目，如果想买肉和鱼，必须提前一天预定。

可以在熟食区找到米饭和味噌汤。

味噌汤 103日元

米饭 84日元

最后，我选择做健康的汤豆腐。

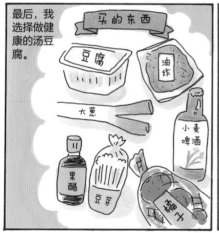

买的东西

豆腐
油炸
大葱
果醋
豆芽
小麦啤酒
橘子

下厨就去公共厨房。

可以随意使用锅和碗。

好像烹饪教室。

投10日元硬币进去就可以用七分钟的投币式煤气炉

哇——我还是第一次看到这种煤气炉。

又冷又只有七分钟。

快快快！

接着，我急急忙忙地做起了汤豆腐。

咕咕嘟嘟

注：①山梨县的乡土料理，由扁平的乌冬面加上蔬菜及味噌炖煮而成的一种面食。

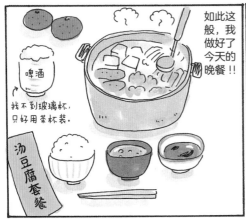

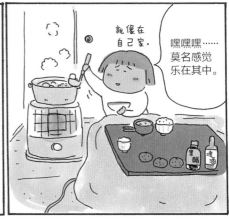

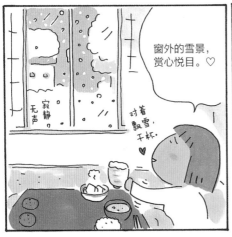

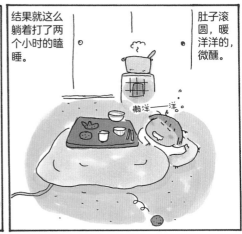

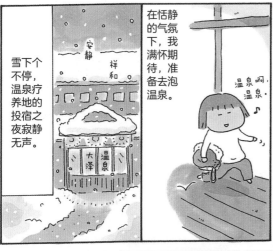

雪下个不停，温泉疗养地的投宿之夜寂静无声。

在恬静的气氛下，我满怀期待，准备去泡温泉。

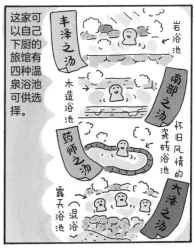

这家可以自己下厨的旅馆有四种温泉浴池可供选择。

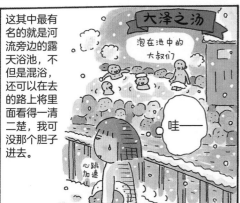

这其中最有名的就是河流旁边的露天浴池，不但是混浴，还可以在去的路上将里面看得一清二楚，我可没那个胆子进去。

哇——

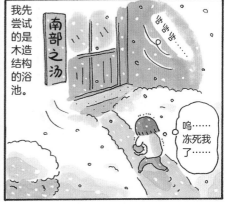

我先尝试的是木造结构的浴池。

呜……冻死我了……

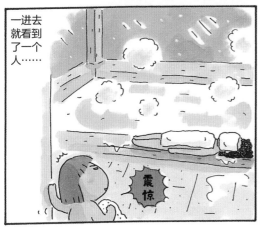

一进去就看到了一个人……

震惊

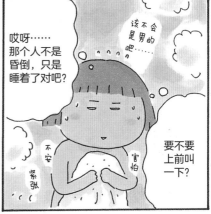

哎呀……那个人不是昏倒，只是睡着了对吧？

该不会是男的吧……

要不要上前叫一下？

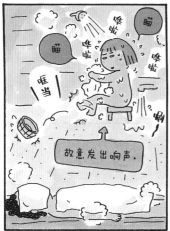

故意发出响声.

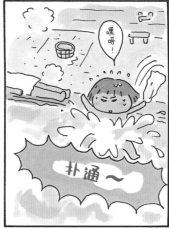

扑通~

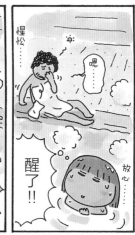

惺忪……

醒了!!

放心……

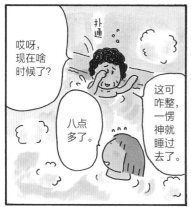

哎呀，现在啥时候了?

扑通

八点多了。

这可咋整，一愣神就睡过去了。

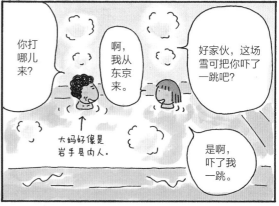

你打哪儿来?

啊，我从东京来。

好家伙，这场雪可把你吓了一跳吧?

大妈好像是岩手县内人.

是啊，吓了我一跳。

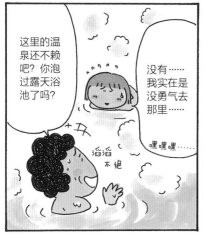

这里的温泉还不赖吧? 你泡过露天浴池了吗?

没有……我实在是没勇气去那里……

嘿嘿嘿……

滔滔不绝

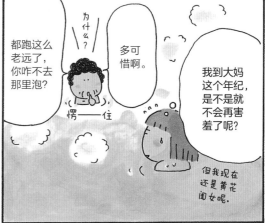

为什么?

都跑这么老远了，你咋不去那里泡?

多可惜啊。

我到大妈这个年纪，是不是就不会再害羞了呢?

但我现在还是黄花闺女呢.

愣——住

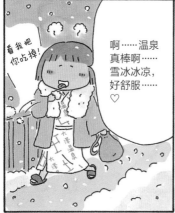

看我吧 你吃掉!!

啊……温泉真棒啊……雪冰冰凉，好舒服……♡

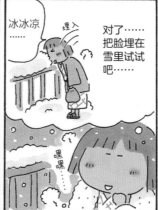

冰冰凉……

埋入

对了……把脸埋在雪里试试吧……

黑黑

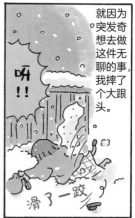

呀!!

就因为突发奇想去做这件无聊的事，我摔了个大跟头。

滑了一跤

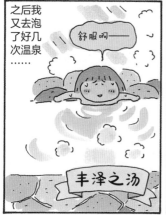

之后我又去泡了好几次温泉……

舒服啊——

丰泽之汤

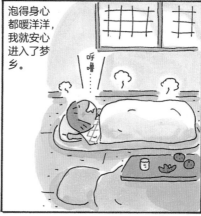

泡得身心都暖洋洋，我就安心进入了梦乡。

呼噜

第二天早上——

啁啾 啁啾

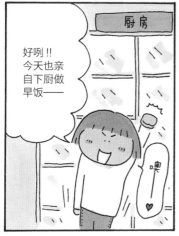

厨房

好咧!! 今天也亲自下厨做早饭——

噢

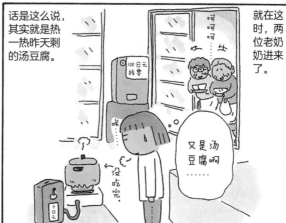

话是这么说，其实就是热一热昨天剩的汤豆腐。

100日元找零

咔哒 咔哒

咕 咕

女女

没吃完.

又是汤豆腐啊……

就在这时，两位老奶奶进来了。

49

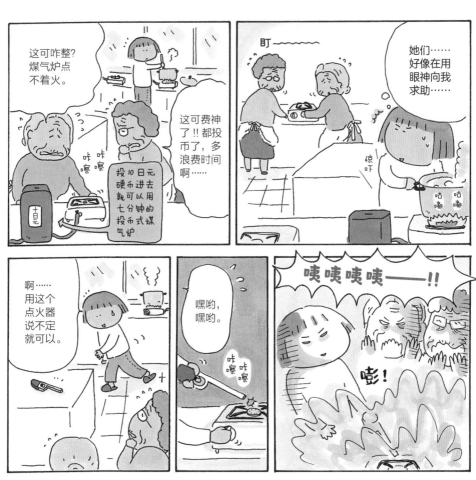

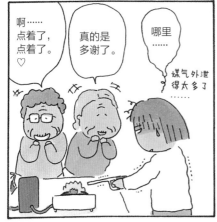

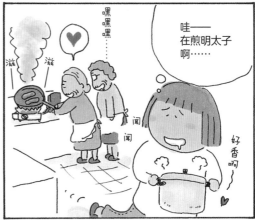

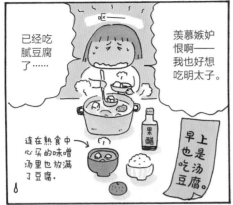

已经吃腻豆腐了……

羡慕嫉妒恨啊——我也好想吃明太子。

连在熟食中心买的味噌汤里也放满了豆腐。

上午是汤豆腐。早上也吃汤豆腐。

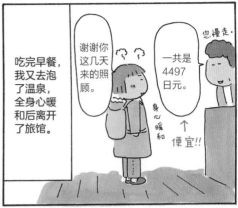

吃完早餐，我又去泡了温泉，全身心暖和后离开了旅馆。

谢谢你这几天来的照顾。

身心暖和

一共是4497日元。

便宜!!

您慢走。

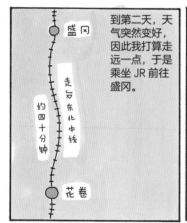

盛冈

走JR东北本线

约四十分钟

花卷

到第二天，天气突然变好，因此我打算走远一点，于是乘坐JR前往盛冈。

听说宫泽贤治和石川啄木①的青春时代是在盛冈度过的，沿途有不少地方留有他们的足迹。

啄木·贤治青春馆

新婚之家啄木

资料馆

《要求太多的餐馆》②的出版社原址

光原社

在新婚时期只住了一个月的家。

现在变成了手工艺品店和咖啡馆。

……诸如此类。

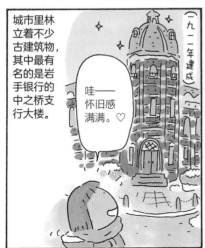

城市里林立着不少古建筑物，其中最有名的是岩手银行的中之桥支行大楼。

（一九一一年建成）

哇——怀旧感满满。♡

景色美不胜收，可我无暇欣赏，而是赶忙跑进旁边的瑞穗银行交房租。

瑞穗银行

哇!我找到了!!

致房东：虽然我晚了一天才交房租，但你看在我远在北边的盛冈也努力找银行转账的份上……

注：①歌人、诗人、评论家，原名石川一，石川啄木是他的笔名，并以此名传世。②宫泽贤治的一部短篇小说。

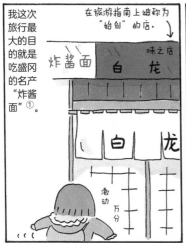

我这次旅行最大的目的就是吃盛冈的名产"炸酱面"①。

在旅游指南上被称为"始创"的店。

炸酱面 白龙 味之店

白龙

激动万分

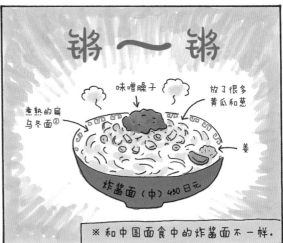

锵～锵

味噌臊子

放了很多黄瓜和葱

煮熟的偏乌冬面②

姜

炸酱面（中）450日元

※和中国面食中的炸酱面不一样。

因为不知道怎么吃，竟偷偷学着别人的做法……

偷看 偷看 搅拌 搅拌

倒入

好像要充分搅拌。

按个人喜好放醋·辣油·蒜。

呀——美味——♡

吸溜吸溜

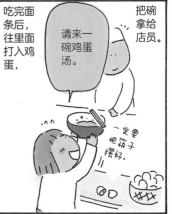

吃完面条后，往里面打入鸡蛋，

请来一碗鸡蛋汤。

把碗拿给店员。

一定要把杯子摆好。

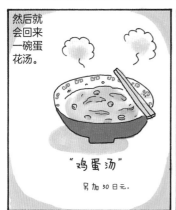

然后就会回来一碗蛋花汤。

"鸡蛋汤"

另加30日元。

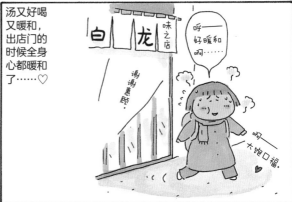

汤又好喝又暖和，出店门的时候全身心都暖和了……♡

白龙 味之店

呼——好暖和啊……

谢谢惠顾

啊大饱口福♥

注：①特指盛冈市的乡土料理炸酱面，吃完后，打入生鸡蛋，加入面汤和味噌臊子制成风味独特的蛋花汤。②名古屋特产。

吃完饭后，我前往颇受石川啄木喜爱的神社，听说那里有古怪的狮子狗。

挺远的，我还迷路了。

到了，就是这里……

呼哧·

啄木思乡碑

天满宫

往上爬一会儿就到了

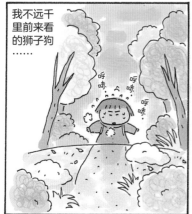

我不远千里前来看的狮子狗……

呼哧 呼哧 呼哧

哈哈哈哈哈！

真的很古怪，

腰塌下去了。

莫名可爱……

土牛

可爱

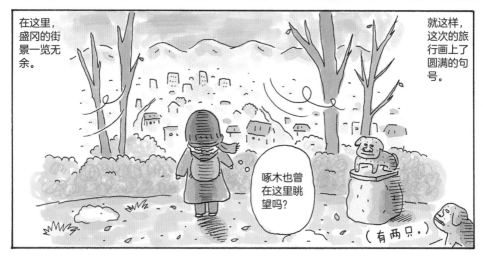

在这里，盛冈的街景一览无余。

就这样，这次的旅行画上了圆满的句号。

啄木也曾在这里眺望吗？

（有两只。）

旅途涂鸦

雪越下越大，积雪越来越厚。

做入住登记的时候——

您自带大米了吗？

大米?!

?

如果自带大米，旅馆的人好像会帮你煮米饭。

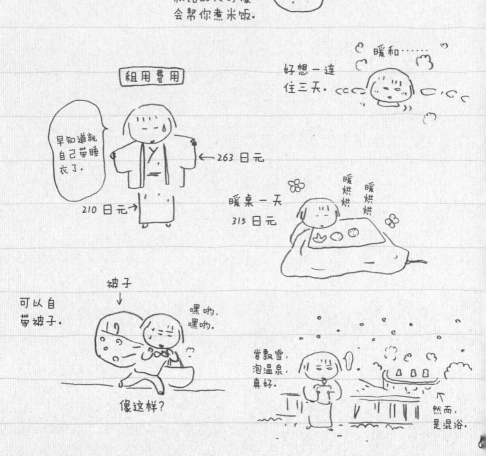

好想一连住三天。

暖和……

租用费用

早知道就自己带睡衣了。

263 日元

210 日元

暖桌一天 315 日元

暖烘烘 暖烘烘

可以自带被子。

被子

嘿哟，嘿哟。

像这样？

赏飘雪泡温泉，真好。

然而，是混浴。

我虽然怕冷,

冷战 冷战

但喜欢雪.

设计出暖桌的人真是一个天才.

在岩手的公共汽车上——

啄木新婚之家

这辆公共汽车在岩手的车站的周边转悠, 车费为 100 日元.

蜗牛号

叫这个名字.

下一站, 啄木新婚之家.

莫名感到难为情……

岩手的街道, 飘荡着一股文学的气息.

我是这么觉得的.

还想吃 炸酱面.

55

花卷温泉旅途小结

这是我第一次去温泉疗养地住宿。疗养地内有多种独特的经营方式，不时让我有些困惑。即便如此，温泉旅馆还是好棒，如此难得的体验让我乐在其中。

这次，与其说是投宿旅馆，不如说是寄宿在旅馆里生活。旅馆让我感觉回到学校，做菜的地方宛如学校里的"烹饪教室"。此外，难得一见的雪景也让我激动万分。

我有喜欢在目的地四周瞎逛的习惯，可这次下雪，不能随便跑。因此，在只有温泉的悠闲环境中，我才能好好地放松，十分优哉游哉地度过了这次旅行……这也是好事吧？这些就是我的种种感受。这里是一个去了还想去的地方。

基本上可以说是自己家。

敷布団	210円
マットレス	179円
マクラ	10円
丹前ゆかた	263円

我觉得这是以前的物价。

暖和又便捷。

这次的
温泉悠闲指数
★★★★★
花卷
温泉

→DATA
宫泽贤治纪念馆●岩手县花卷市矢泽1-1-36 ☎0198-31-2319
花卷南温泉峡 大泽温泉●岩手县花卷市汤口字大泽181 ☎0198-25-2315（自炊部）http://www.oosawaonsen.com/
白龙●岩手县盛冈市内丸5-15 ☎019-624-2247

日本最长！
深夜公共汽车GO

博多篇

这次我跳出本州岛，孤身前往九州岛的博多!!

这次乘坐的交通工具是号称日本行驶距离最长的夜间高速公共汽车"博多"号。

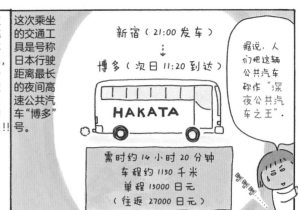

新宿（21:00 发车）
↓
博多（次日 11:20 到达）

HAKATA

需时约 14 小时 20 分钟
车程约 1150 千米
单程 15000 日元
（往返 27000 日元）

据说，人们把这辆公共汽车称作"深夜公共汽车之王"。

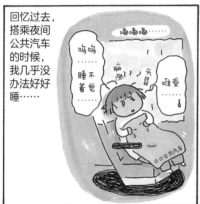

回忆过去，搭乘夜间公共汽车的时候，我几乎没办法好好睡……

嘟嘟嘟……

呜呜
睡不着觉
脑涨
头疼
难受

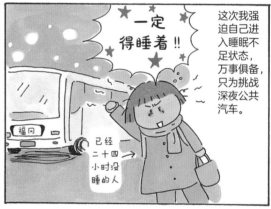

★一定得睡着!!★

这次我强迫自己进入睡眠不足状态，万事俱备，只为挑战深夜公共汽车。

福冈

已经二十四小时没睡的人

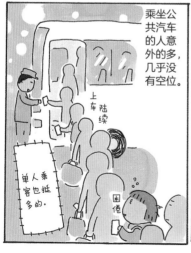

乘坐公共汽车的人意外的多，几乎没有空位。

上车陆续

单人乘客也挺多的。

困倦

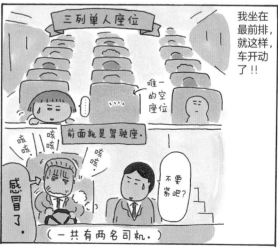

三列单人座位

我坐在最前排，就这样，车开动了!!

唯一的空座位

前面就是驾驶座。

咳咳
咳咳
咳咳

感冒了。

不要紧吧？

（一共有两名司机。）

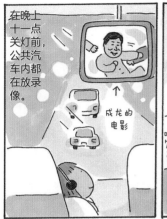

在晚上十一点关灯前，公共汽车内都在放录像。

成龙的电影

啊……感觉要睡着了……

困得好困得妙……

哈欠～

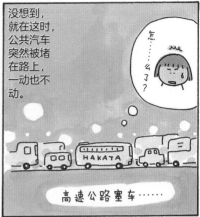

没想到，就在这时，公共汽车突然被堵在路上，一动也不动。

怎……么了？

HAKATA

高速公路塞车……

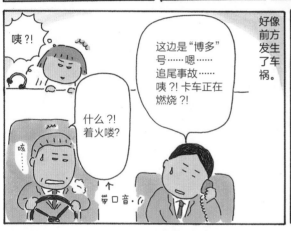

好像前方发生了车祸。

咦？！

这边是"博多"号……嗯……追尾事故……咦？！卡车正在燃烧？！

什么？！着火喽？

咳……

个带口音.

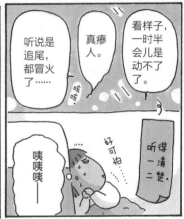

听说是追尾，都冒火了……

咳咳……

真瘆人。

看样子，一时半会儿是动不了了。

咦咦咦—

好可怕

听得一二清楚

就这样过了差不多一个半小时，公共汽车终于动了。

嘟嘟嘟……

呼.

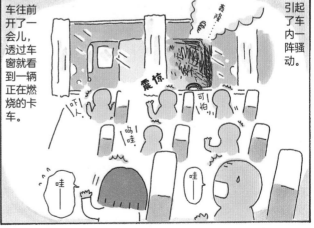

车往前开了一会儿，透过车窗就看到一辆正在燃烧的卡车。

噼啪噼啪

震惊

听人.

可怕

呜哇

哇

哇

引起了车内一阵骚动。

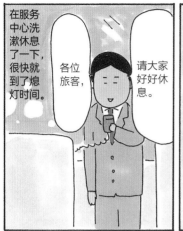

在服务中心洗漱休息了一下，很快就到了熄灯时间。

各位旅客，

请大家好好休息。

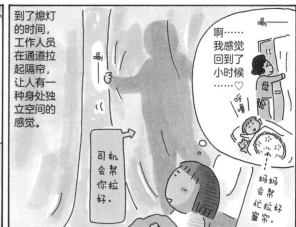

到了熄灯的时间，工作人员在通道拉起隔帘，让人有一种身处独立空间的感觉。

司机帮你拉好。

啊……我感觉回到了小时候……♡

呼噜

妈妈会帮忙拉好窗帘。

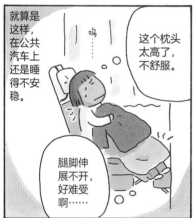

就算是这样，在公共汽车上还是睡得不安稳。

呜……

这个枕头太高了，不舒服。

腿脚伸展不开，好难受啊……

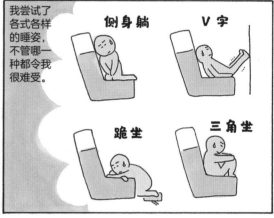

我尝试了各式各样的睡姿，不管哪一种都令我很难受。

侧身躺

V字

跪坐

三角坐

不行啊，睡不着。

脑涨头昏

糟

呼噜

← 传来的呼噜声

呜……真羡慕睡着的家伙。

咕噜

可恶！给我睡！！

给我睡！！

第二天早上——

呼——总算睡了一会儿……

天亮了，天亮了♪

呼——

哎呀，有积雪。

这里是哪儿呢？

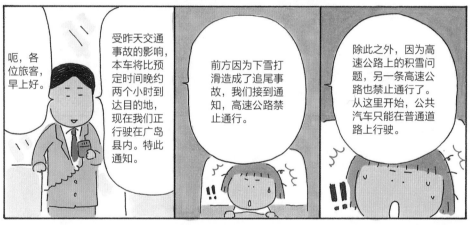

呃，各位旅客，早上好。

受昨天交通事故的影响，本车将比预定时间晚约两个小时到达目的地，现在我们正行驶在广岛县内。特此通知。

前方因为下雪打滑造成了追尾事故，我们接到通知，高速公路禁止通行。

除此之外，因为高速公路上的积雪问题，另一条高速公路也禁止通行了。从这里开始，公共汽车只能在普通道路上行驶。

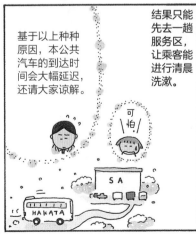

基于以上种种原因，本公共汽车的到达时间会大幅延迟，还请大家谅解。

结果只能先去一趟服务区，让乘客能进行清晨洗漱。

可怕

S A

HAKATA

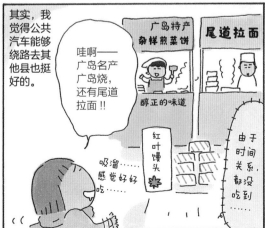

其实，我觉得公共汽车能够绕路去其他县也挺好的。

哇啊——广岛名产广岛烧，还有尾道拉面！！

广岛特产 杂样煎菜饼

尾道拉面

醇正的味道

红叶馒头

吸溜感觉好好吃……

由于时间关系，都没吃到……

61

公共汽车内应时推出了早餐服务。

葡萄干面包

Pan

茶

酸奶饮品

这是在服务区买的。

公共汽车驶入普通道路后，就遭遇了塞车，只能慢吞吞前进。

慢吞吞
慢吞吞

啊——啊……

车内又开始放录像了。

← 织田裕二的……

嚼啊 嚼啊

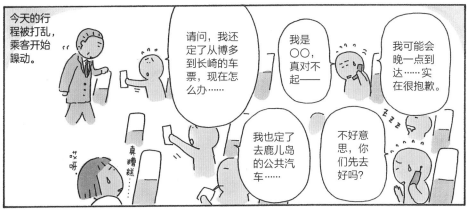

今天的行程被打乱，乘客开始躁动。

请问，我还定了从博多到长崎的车票，现在怎么办……

我是〇〇，真对不起——

我可能会晚一点到达……实在很抱歉。

呀。

真糟糕

我也定了去鹿儿岛的公共汽车……

不好意思，你们先去好吗？

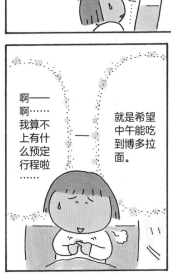

啊——啊……我算不上有什么预定行程啦……

就是希望中午能吃到博多拉面。

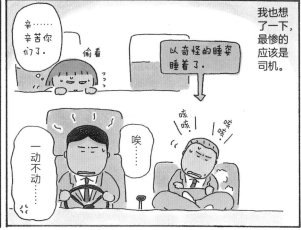

我也想了一下，最惨的应该是司机。

辛……辛苦你们了。

偷看

以奇怪的睡姿睡着了。

一动不动……

咳咳

咳咳

唉……

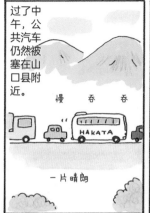

过了中午，公共汽车仍然被塞在山口县附近。

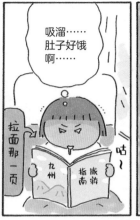

吸溜……肚子好饿啊……

拉面那一页

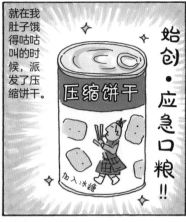

就在我肚子饿得咕咕叫的时候，派发了压缩饼干。

始创·应急口粮！！

压缩饼干

加入冰糖

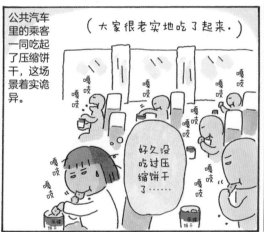

公共汽车里的乘客一同吃起了压缩饼干，这场景着实诡异。

（大家很老实地吃了起来。）

嘎吱

好久没吃过压缩饼干了。

最终到博多时已经是下午四点了。

福冈（天神）站

辛苦了。

听说这种因为下雪和交通事故而延迟的事件很少见，平常还是很准时的。

嘿嘿嘿……居然坐了十九个小时。

我先去了一趟入住的旅馆，出来时已是漫天晚霞。

HOTEL

呀——再不赶紧观光的话，今天就结束了！！

哇哇哇哇……

我先去的是一家名为"始祖长浜屋"的拉面店。

始祖长浜屋拉面

找到了！就是这家！！

据说这家长浜拉面老字号店铺开于1952年。

63

因为店里只有拉面，所以就不要说"来一碗拉面"，而要说"来一碗硬面"这种话。

那……那个，来一碗硬面。

好嘞！

之前在福冈住过的人给的建议。

乖乖按照建议来。

啊……是要自己倒茶吗……

水壶

茶碗

给我振作!!

这是橄榄球比赛中才会用到的大小吧……

哇，这个水壶好重！

就在我倒水的时候，拉面上来了。

请慢用。

当

好快!!

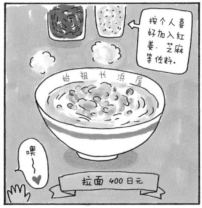

按个人喜好加入红姜、芝麻等佐料

始祖长浜屋

拉面 400 日元

一份超硬。

嘎啦

店里到处响起特殊的点菜用语，顾客的流动速度特别快，让人感觉很忙碌。

硬蛋？

嘎啦

硬蛋一份。

多油超硬多葱。

吸溜溜

加肉。

(客人多为大叔。)

结果我在店里面待的时间也是转瞬即逝。

急匆匆吃完了

嗯……应该好吃吧？

嗯

花费约五分钟。

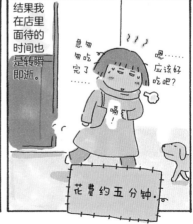

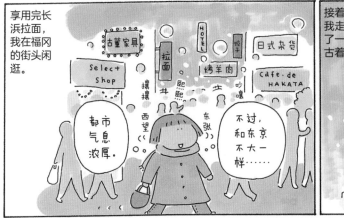

享用完长浜拉面，我在福冈的街头闲逛。

古董家具　拉面　HOTEL　烤羊肉　饺子　日式杂货

Select Shop　cafe·de HAKATA

都市气息浓厚。

不过，和东京不大一样……

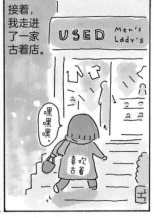

接着，我走进了一家古着店。

USED Men's Lady's

嘿嘿黑

喜欢古着

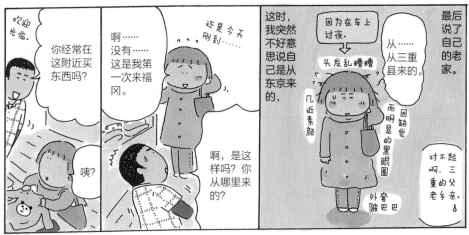

欢迎光临。

你经常在这附近买东西吗？

咦？

啊……没有……这是我第一次来福冈。

还是今天刚到……

啊，是这样吗？你从哪里来的？

这时，我突然不好意思说自己是从东京来的，

因为在车上过夜

头发乱糟糟

几近素颜

而明显的黑眼圈

因缺觉

外套皱巴巴

从……从三重县来的。

最后说了自己的老家。

对不起啊，三重的父老乡亲。

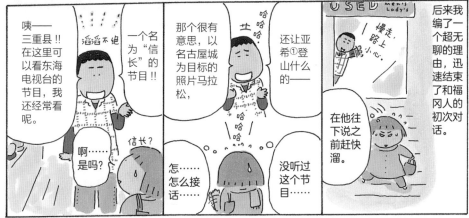

咦——三重县‼在这里可以看东海电视台的节目，我还经常看呢。

滔滔不绝

啊……是吗？

信长？

一个名为"信长"的节目‼

那个很有意思，以名古屋城为目标的照片马拉松，

哈哈哈哈

怎……怎么接话……

还让亚希①登山什么的——

哈哈哈哈

没听过这个节目……

在他往下说之前赶快溜。

爆走路上小心

USED Men's Lady's

后来我编了一个超无聊的理由，迅速结束了和福冈人的初次对话。

注：① 亚希是日本搞笑艺人山下荣禄的爱称。

65

那之后，我折回酒店，

心血来潮买了两个迷你花盆。

倒在床上休息。

啊——累死我了……

等我睡醒，已经很晚了。

咦咦咦——已经晚上**十一点**了?!

弹起身

震——惊

要怎么解决晚饭啊……

先出门吧

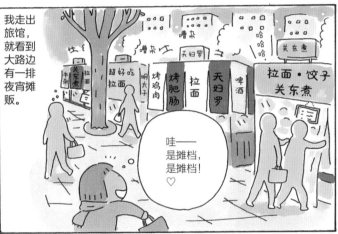

我走出旅馆，就看到大路边有一排夜宵摊贩。

哇——是摊档，是摊档！♡

牛杂 拉面 超好吃拉面 明太子 烤鸡肉 烤肥肠 拉面 天妇罗 啤酒 拉面·饺子 关东煮 嘈杂 天妇罗 哈哈哈 关东煮

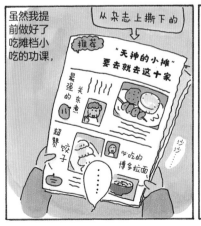

虽然我提前做好了吃摊档小吃的功课，

从杂志上撕下的

推荐

"天神的小摊"要去就去这十家

最强的关东煮

超赞饺子

必吃的博多拉面

沙沙

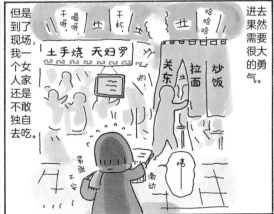

但是到了现场，我一个女家人还是不敢独自去吃。

干喝呀 干杯 哈哈哈

土手烧 天妇罗

关东 拉面 炒饭

紧张 不安 激动 唔

进去果然需要很大的勇气。

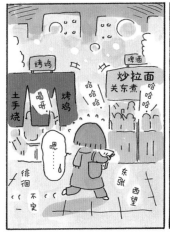

总觉得很难进入顾客们兴头正高的店——

有没有哪家店还有空位，可以让我进去的啊？

呜呜，好冷……

就在我这么想的时候，突然看到一家空空的店。

啊——这间摊档还被推荐了！！

空无人影

就这样，我进了店。

紧张万分。

进店之后，发现真的一位客人都没有。

啊……只有我这一位客人？！

那……那个……我要点啤酒和明太子煎蛋卷。

还要烤肥肠、关东煮萝卜。

啤酒，请慢用——你是刚下班吗？

啊，不是，我是来福冈观光的，今天是第一次来。

不，哪里哪里。

哎呀——女孩子一个人出来旅行啊，

还一个人来吃摊档，真了不起！！

嘿嘿嘿……被夸了……

67

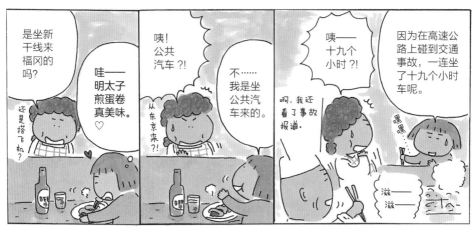

是坐新干线来福冈的吗?

哇——明太子煎蛋卷真美味。♡

还是搭飞机?

咦!公共汽车?!

从东京来?!

不……我是坐公共汽车来的。

咦——十九个小时?!

啊,我还看了事故报道。

因为在高速公路上碰到交通事故,一连坐了十九个小时车呢。

黑黑

滋——滋——

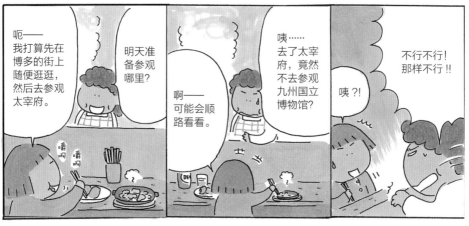

呃——我打算先在博多的街上随便逛逛,然后去参观太宰府。

明天准备参观哪里?

啊——可能会顺路看看。

咦……去了太宰府,竟然不去参观九州国立博物馆?

不行不行!那样不行!!

咦?!

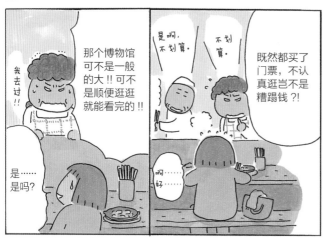

我去过!!

那个博物馆可不是一般的大!!可不是顺便逛逛就能看完的!!

是啊,不划算。

不划算。

既然都买了门票,不认真逛岂不是糟蹋钱?!

是……是吗?

啊……好……

在听取各种建议后,我的摊档挑战结束了。

烤肥肠 关东煮 拉面 啤酒

呼,吃得好饱呀……

之后也没有其他客人进店。

到了第三天——

我听从老板娘的建议，早早出发前往太宰府。

Let's 太宰府!!

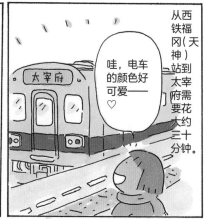

哇，电车的颜色好可爱——♡

从西铁福冈（天神）站到太宰府需要花大约三十分钟。

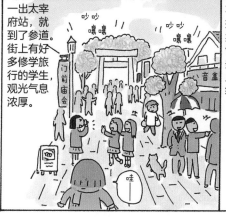

一出太宰府站，就到了参道。街上有好多修学旅行的学生，观光气息浓厚。

吵吵 嚷嚷

吵吵 嚷嚷

门前庙舍

音盒

哇

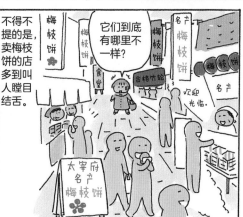

它们到底有哪里不一样？

梅枝饼

梅枝饼

梅枝饼

名产 梅枝饼

名产

合梅竹轮

欢迎光临

太宰府名产梅枝饼

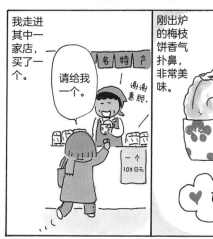

我走进其中一家店，买了一个。

请给我一个。

谢谢惠顾。

名特产

一个 105日元

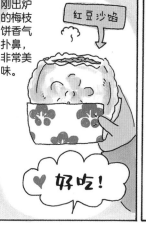

红豆沙馅

刚出炉的梅枝饼香气扑鼻，非常美味。

♥好吃！

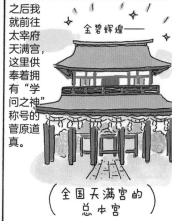

之后我就前往太宰府天满宫，这里供奉着拥有"学问之神"称号的菅原道真。

金碧辉煌——

全国天满宫的总本宫

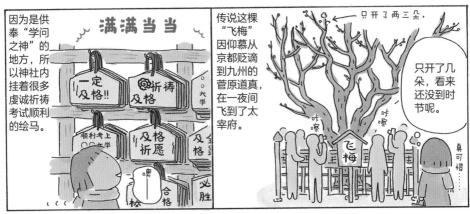

因为是供奉"学问之神"的地方，所以神社内挂着很多虔诚祈祷考试顺利的绘马。

满满当当

一定及格!!

祈祷及格

顺利考上大学○○

及格祈愿

及格

○○大学

全部考上!

奥合格

校

必胜

传说这棵"飞梅"因仰慕从京都贬谪到九州的菅原道真，在一夜间飞到了太宰府。

只开了两三朵.

飞梅

只开了几朵，看来还没到时节呢。

真可惜……

太宰府天满宫的不远处就是九州国立博物馆。

(建成于 2005 年秋)

好辉煌气派的建筑!!

哇——

如老板娘所说，馆内十分大，展示了日本和亚洲其他国家的文化遗产，非常值得一看。

中国美的十字路

海之道 亚洲之路

展览室

短时间内确实看不完……

就算是我这个对历史不太了解的人，在看到了很多莫名让人发笑的展览品之后，也能很快乐地享受博物馆。

微——笑

一睑幸福的陶俑

♡好可爱……

这本《针闻书》是日本于 1568 年出版的东洋医学书，里面描绘了各种想象出的致病害虫。

肺虫

肝虫

战国时代①的细菌

放水的?

熊的容器

博物馆还贩卖各种周边商品.

玩偶

明信片

手机吊饰

其他

佛像手帕

陶俑玩偶

各种各样很有趣的原创产品。

注：① 战国时代是日本历史上的一个重要时期，一般是指 1467~1615 年。区别于中国的战国时期。

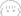

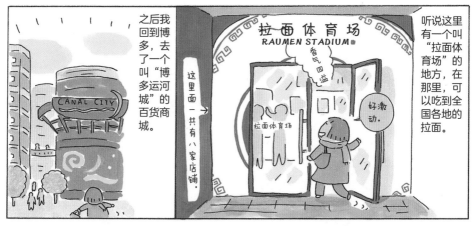

之后我回到博多，去了一个叫"博多运河城"的百货商城。

这里面一共有八家店铺

听说这里有一个叫"拉面体育场"的地方，在那里，可以吃到全国各地的拉面。

香气四溢

拉面体育场

好激动.

久留米拉面
大炮

博多拉面
一幸舍

两份都是豚骨拉面，久留米的汤头更加浓郁。

两份都好好吃.♥

我一共吃了两家店的拉面。

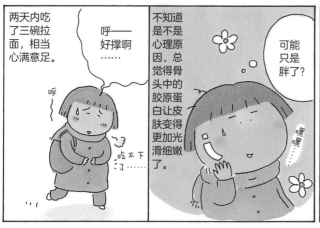

两天内吃了三碗拉面，相当心满意足。

呼——好撑啊……

呼

吃不下了……

不知道是不是心理原因，总觉得骨头中的胶原蛋白让皮肤变得更加光滑细嫩了。

可能只是胖了？

黑黑

买完博多特产明太子后，我的福冈之行拉下了帷幕。

福屋

福屋

这次旅行从头到尾都在吃吃喝喝……

旅途涂鸦

空气枕头

如果我也带了就好了。

对肌肤不好吧……

← 素颜出门

在夜间公共汽车上浓妆艳抹的阿姨，睡觉都不卸妆。

脖子好痛。

咖 咖 咖
咖 咖 咖
咖

冷啊……

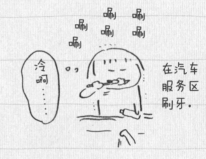
在汽车服务区刷牙。

嘎吱 嘎吱
嘎吱 嘎吱

干吃压缩饼干，口好渴。

压缩饼干

最近开张的创意拉面店不错！！

问当地人推荐去哪里吃拉面时……

不是那种，我想找的是汤头浓郁的传统豚骨拉面。

西铁福冈（天神）站

在博多的公共汽车站，

公共汽车便当

有卖这样的便当。

为什么要加（天神）？为什么呢？

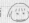

天神站

在天神听
《通行歌》①.

啦啦啦……
啦啦
啦啦 ♪

噢噢——

发源地……

鬼使神差地买了
西瓜形状的蹭鞋垫.

在太宰府
的店里,

和季节
不符.

好可爱……

卖明太子的
店太多了,
让人眼花缭
乱.

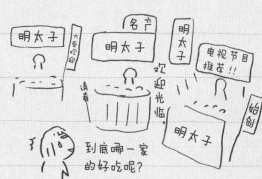

明太子

大牌完整

名产
明太子

明太子

电视节目
推荐!!

请看

欢迎光临

明太子

始创

到底哪一家
的好吃呢?

白天经过
用来摆夜
摊的大街,

什么都没
有, 就像
做了一场
梦一样.

第二天, 我
住在汤布院
(大分).

博多——汤布院

(约两个小时的公
共汽车车程.)

车上播放的
是《鬼平犯
科帐》特别
版.

一边欣赏
由步岳……

一边泡露天
温泉 (虽然
下雨了).

注: ① 有关孩子因鬼神作怪而失踪的诡异童谣, 经常用作
信号指示灯的音乐, 据说神奈川县菅原神社, 即山角
天神社为发源地之一.

73

博多旅途小结

我很难在公共汽车上睡着，不适合坐夜间公共汽车，可是听到"日本行驶距离最长"的夜间公共汽车，还是禁不住诱惑，踏上了公共汽车之旅。

乘坐公共汽车的时间太长了，真的让我身心疲惫，但正因为出了很多意外，又目睹了很多戏剧性的事件，我反而觉得是一次很好的经历。

福冈的人们给我的印象就是能说会道，连明太子店的大叔都会推荐我去哪一家拉面店。不过，进入摊档真的需要很大的勇气。

这次好不容易来到九州，就想多看看。其实在第二天，我就跑远了一点，在大分县的汤布院住了下来。这里的温泉街让人觉得很亲切可爱，我悠闲舒坦地度过了一天。

从夜间的新宿出发！

压缩饼干。
令人怀念，不过说实在的，
我没吃过几次。

第一次一个人旅行1 * 高木直子 * 2006.2
这次的
公共汽车指数
★★★★★
博多

➡DATA
夜间高速公共汽车"博多"号 ☎0120-489-939（九州高速公共汽车预约中心）、03-5376-2222（京王高速公共汽车预约中心）※指定包车、要预约
始祖长滨屋●福冈县福冈市中央区长浜2-5-19 ☎092-781-0723
太宰府天满宫●福冈县太宰府市宰府4-7-1 ☎092-922-8225 http://www.dazaifutenmangu.or.jp/
九州国立博物馆●福冈县太宰府市石坂4-7-2 ☎0570-008-886 http://www.kyuhaku.jp/
拉面体育场●福冈市博多区住吉1-2博多运河城博多剧场大厦5F ☎092-282-2525（博多运河城博多信息服务中心）

到南国，
潜水去!!

冲绳篇

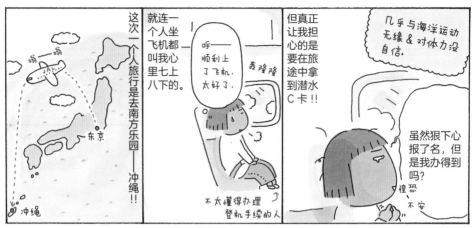

这次一人旅行是去南方乐园——冲绳！！

嗡——嗡

东京

冲绳

就连一个人坐飞机都叫我心里七上八下的。

呼——顺利上了飞机，太好了。

轰隆隆

不太懂得办理登机手续的人

但真正让我担心的是要在旅途中拿到潜水C卡！！

几乎与海洋运动无缘＆对体力没自信。

虽然狠下心报了名，但是我办得到吗？

惶恐·不安

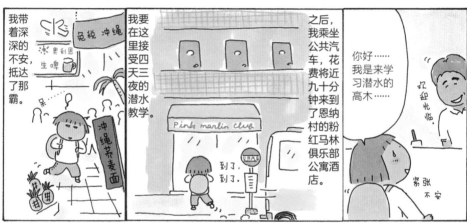

我带着深深的不安，抵达了那霸。

免税 冲绳

奥利恩生啤

冲绳荞麦面

呆

我要在这里接受四天三夜的潜水教学

Pink marlin club

到了，到了。

公共汽车

之后，我乘坐公共汽车，花费将近九十分钟来到了恩纳村的粉红马林俱乐部公寓酒店。

你好……我是来学习潜水的高木……

欢迎光临

紧张·不安

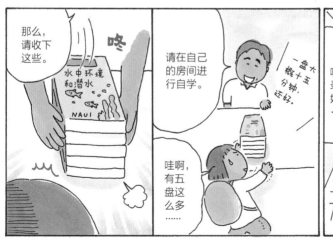

那么，请收下这些。

咚

水中环境和潜水

NAUI

请在自己的房间进行自学。

一盘大概十五分钟，还好。

哇啊，有五盘这么多……

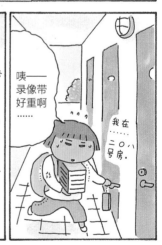

咦——录像带好重啊……

我在二〇八号房。

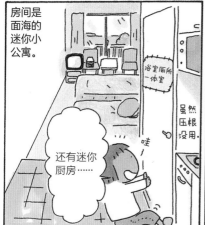

房间是面海的迷你小公寓。

浴室厕所一体室

虽然压根没用.

哇♪

还有迷你厨房……

之后，我在海边悠闲地散步。

大海真美.

走进一家名为"南荣"的店，吃了晚饭。

海鲜饭馆　南荣

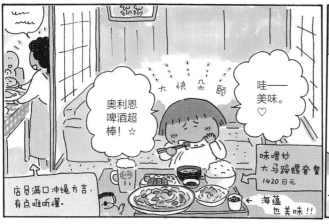

奥利恩啤酒超棒! ☆

大快朵颐

哇——美味。♡

店员满口冲绳方言，有点难听懂.

味噌炒大马蹄螺套餐
1420日元

海蕴也美味!!

啊——真尽兴。♡

嘿嘿嘿嘿嘿.

微醺

啊——好困。

洗了澡.

犯困犯困

凉!

不能睡啊!!必须得看录像带呢!!

厚厚一摞

结果，我只看了一点点，就困得睡着了。

在海里，必须注意的是……

就看了差不多五分钟

77

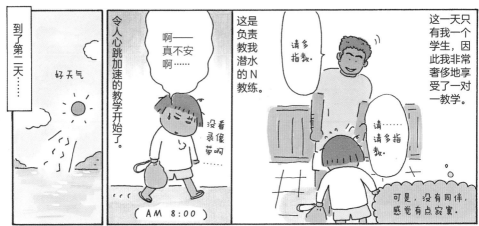

到了第二天……

好天气

（AM 8:00）

令人心跳加速的教学开始了。

啊——真不安啊……

没看录像带啊

这是负责教我潜水的N教练。

请多指教。

请请多指教

这一天只有我一个学生，因此我非常奢侈地享受了一对一教学。

可是，没有同伴，感觉有点寂寞。

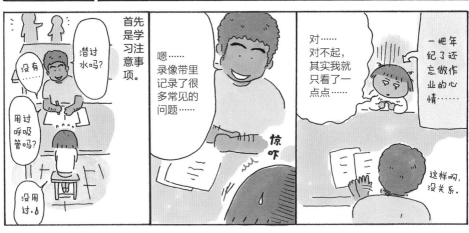

首先是学习注意事项。

潜过水吗？

没有

用过呼吸管吗？

没用过。

嗯……录像带里记录了很多常见的问题……

惊吓

对……对不起，其实我就只看了一点点……

一把年纪了还忘做作业的心情……

这样啊，没关系。

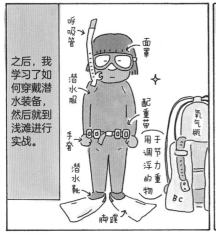

之后，我学习了如何穿戴潜水装备，然后就到浅滩进行实战。

呼吸管

面罩

潜水服

配重带

手套

潜水靴

脚蹼

用于节力调节浮重的物

氧气瓶

BC

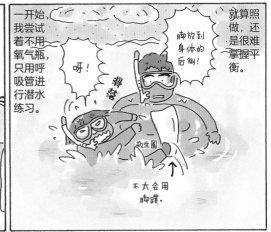

一开始，我尝试着不用氧气瓶，只用呼吸管进行潜水练习。

呀！

扑咚

脚放到身体的后侧！

就算照做，还是很难掌握平衡。

救生圈

不太会用脚蹼

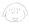

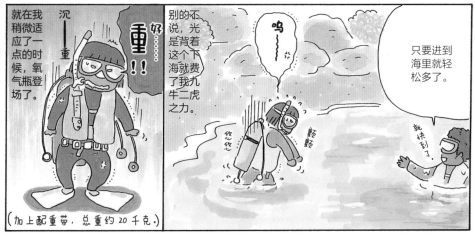

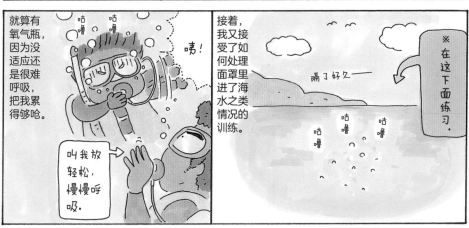

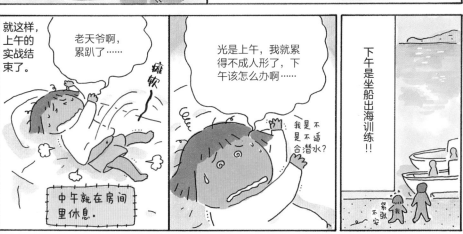

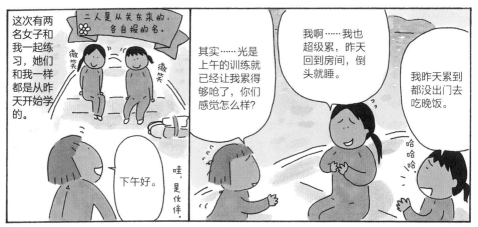

这次有两名女子和我一起练习，她们和我一样都是从昨天开始学的。

二人是从关东来的，各自报的名。

微笑

微笑

下午好。

哇，是伙伴。

其实……光是上午的训练就已经让我累得够呛了，你们感觉怎么样？

我啊……我也超级累，昨天回到房间，倒头就睡。

哈哈哈。

我昨天累到都没出门去吃晚饭。

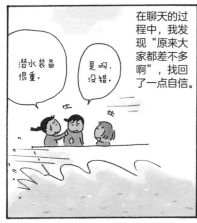

在聊天的过程中，我发现"原来大家都差不多啊"，找回了一点自信。

潜水装备很重。

是啊，没错。

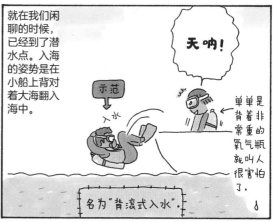

就在我们闲聊的时候，已经到了潜水点。入海的姿势是在小船上背对着大海翻入海中。

天呐！

示范

入水

单单是背着非常重的氧气瓶就叫人很害怕了。

名为"背滚式入水"。

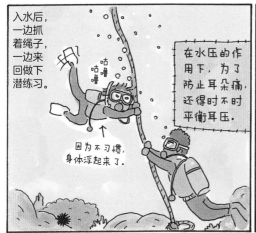

入水后，一边抓着绳子，一边来回做下潜练习。

咕噜咕噜

因为不习惯，身体浮起来了。

在水压的作用下，为了防止耳朵痛，还得时不时平衡耳压。

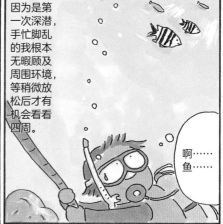

因为是第一次深潜，手忙脚乱的我根本无暇顾及周围环境，等稍微放松后才有机会看看四周。

啊……鱼……

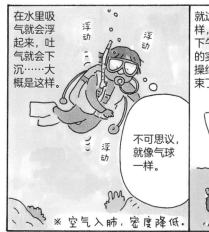

在水里吸气就会浮起来，吐气就会下沉……大概是这样。

浮动 浮动 浮动

不可思议，就像气球一样。

※ 空气入肺，密度降低。

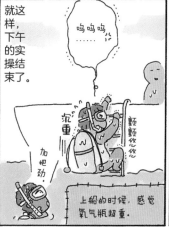

就这样，下午的实操结束了。

呜呜呜……

沉重

颤颤悠悠

加把劲。

上船的时候，感觉氧气瓶超重。

四肢瘫软

累死我了

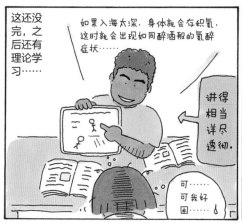

这还没完，之后还有理论学习……

如果入海太深，身体就会存积氮，这时就会出现如同醉酒般的氮醉症状……

讲得相当只透彻。

可……可我好困。

傍晚七点，今天的教学正式结束。

扑倒

哎呀，累死人了，学了好久啊……

不，不行了！就要睡着了……好不容易来一趟冲绳，晚上总得出去"觅食"……

炒……炒蔬菜……炖猪肉……

呼~

无所牵挂

一个小时之后，我基于本性"复活"了。

饿瘦了。

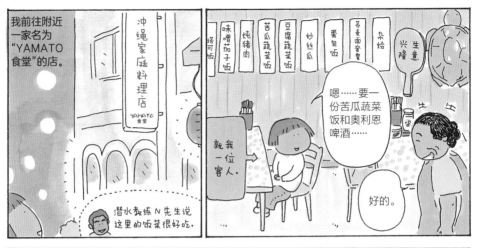

我前往附近一家名为"YAMATO食堂"的店。

冲绳家庭料理店 YAMATO 食堂

潜水教练 N 先生说这里的饭菜很好吃。

塔可饭　味噌加子饭　炖猪肉　苦瓜蔬菜饭　豆腐蔬菜饭　炒丝瓜　蛋包饭　荞麦面套餐　杂烩　兴隆　生意

就我一位客人。

嗯……要一份苦瓜蔬菜饭和奥利恩啤酒……

好的。

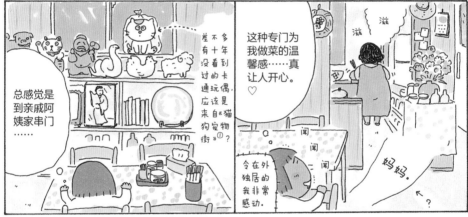

总感觉是到亲戚阿姨家串门……

差不多有十年没看到过的卡通玩偶，应该是来自《猫狗宠物街》①

这种专门为我做菜的温馨感……真让人开心。♡

令在外独居的我非常感动。

滋

滋

妈妈。

闻闻闻

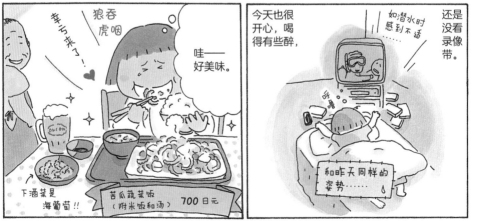

哇——来了～！

狼吞虎咽

哇——好美味。

下酒菜是海葡萄！！

苦瓜蔬菜饭（附米饭和汤）　700 日元

今天也很开心，喝得有些醉，

如潜水时感到不适……

还是没看录像带。

呼噜

和昨天同样的姿势……

注：① 这里指的是于 1993~1994 年播放的日本动画片，又译作《淘猫历险记》。

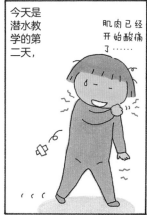

今天是潜水教学的第二天，

肌肉已经开始酸痛了……

一大早就出了海……

嘀———嘀

立马开始了海底潜水教学!!

嘿哟

不忘忐忑不安

今天也是和N教练一对一学习。

在大海里还是有一些害怕。

呼吸急促。

但比昨天好像习惯了一些。

↑以至于双腿乱晃。

慢慢来。

话说回来，今天N教练非常宝贝地拿在手里的是什么？

？

没想到是绘画玩具——

可以无限次擦写的玩具。

「儿童绘画板」!!

儿童绘画板

真……叫人怀念!!

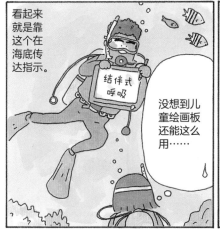

看起来就是靠这个在海底传达指示。

结伴式呼吸

没想到儿童绘画板还能这么用……

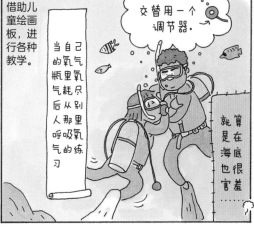

借助儿童绘画板，进行各种教学。

当自己的氧气瓶里氧气耗尽后从别人那里呼吸氧气的练习。

交替用一个调节器。

就算是在海底也很害怕……

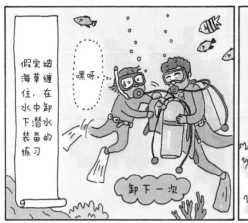

假定被海草缠住，在水中卸下潜水装备的练习

嘿呀

卸下一次

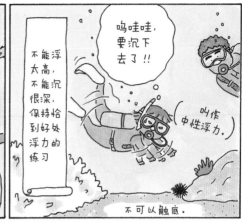

呜哇哇，要沉下去了！！

不能浮太高，不能沉很深，保持恰到好处浮力的练习

叫作中性浮力。

不可以触底。

我努力练习，慢慢掌握了窍门。

向下……向下……

下潜

"下潜"的手势→

我慢慢游向海洋的深处。

好像在空中翱翔……

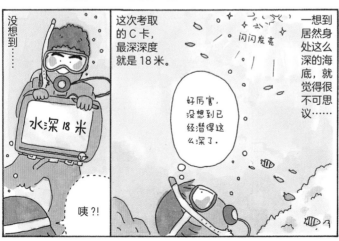

没想到……

水深18米

咦?!

这次考取的C卡，最深深度就是18米。

闪闪发亮

好厉害，没想到已经潜得这么深了。

一想到居然身处这么深的海底，就觉得很不可思议……

就这样，今天第一堂海底教学结束了。

上岸的时候，氧气瓶还是重得不得了啊……

沉重

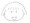

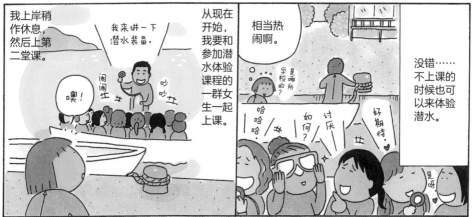

我上岸稍作休息，然后上第二堂课。

我来讲一下潜水装备。

噢！

闹闹住

吵吵住

从现在开始，我要和参加潜水体验课程的一群女生一起上课。

相当热闹啊。

是学校的？

哈哈哈

如何？

讨厌

好期待♥

没错……不上课的时候也可以来体验潜水。

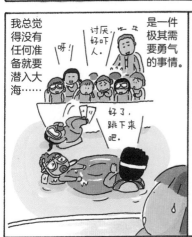

我总觉得没有任何准备就要潜入大海……

是一件极其需要勇气的事情。

呀!!

讨厌好吓人

好了，跳下来吧。

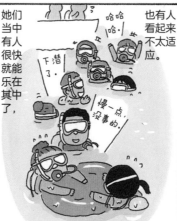

她们当中有人很快就能乐在其中了，

哈哈哈

下潜了

慢一点没事的。

也有人看起来不太适应。

如果是我，会是怎样呢……

冒汗

不得要领的人

吵嚷

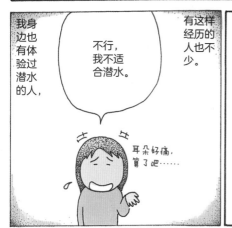

我身边也有体验过潜水的人，

不行，我不适合潜水。

耳朵好痛，算了吧……

有这样经历的人也不少。

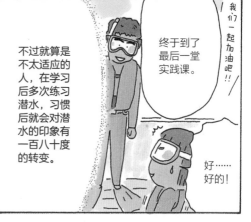

不过就算是不太适应的人，在学习后多次练习潜水，习惯后就会对潜水的印象有一百八十度的转变。

终于到了最后一堂实践课。

我们一起加油吧!!

好……好的!

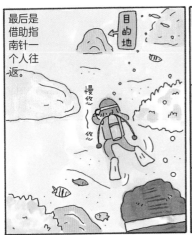

最后是借助指南针一个人往返。

慢悠~悠

目的地

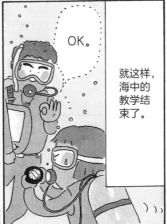

OK。

就这样，海中的教学结束了。

接下来就尽情享受大海吧！！

太好了！

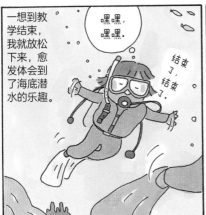

一想到教学结束，我就放松下来，愈发体会到了海底潜水的乐趣。

嘿嘿，嘿嘿。

结束了，结束了。

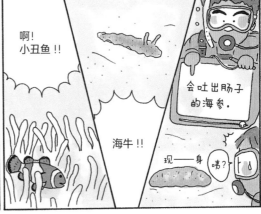

啊！小丑鱼！！

海牛！！

会吐出肠子的海参。

现——身！

咦？

轻碰 轻碰

惊

咦……

肠子是黏糊糊的。

盯

大海中奇奇怪怪的生物可真多。

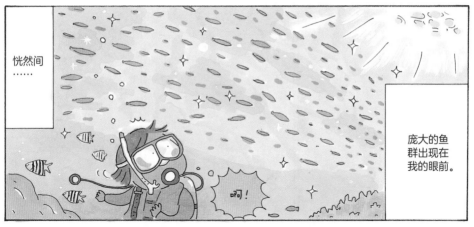

恍然间……

庞大的鱼群出现在我的眼前。

啊!

噢——好感动!!无与伦比的美丽!!

闪闪

发亮……

闪亮

哭了

感动

海底总有些神秘，

仿佛是另一个世界。

就算有些幼稚，但还是忍不住想说……

游动

感觉变成鱼了……

嘿嘿 ♥

就这样，海底的教学结束了。

呼——真累啊……

不过跟昨天相比，今天根本不算什么!!

辛苦了。

哪里哪里，劳烦您多日的教导!!

谢谢.

哈哈哈

可是……

87

今天继续上课.

氧气瓶分为铝罐和钢罐两种，铝罐竟是……

还剩下理论考试这最后一关。

呜呜呜，根本背不下来……

怎么办

NAUI
Scuba
Diver

自习时间

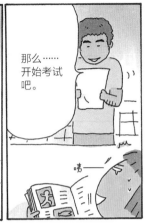

那么……开始考试吧。

唔——

滴答
滴答
滴答
滴答

现在是考试时间.

呜
……

呜
……

不一会儿，分数就出来了。

高木小姐……你知道多少分合格吗?

七……七十六分合格，对吧?

咦?!

（百分满分制）

高木小姐的成绩是……

唔唔

无措手足

不安紧张

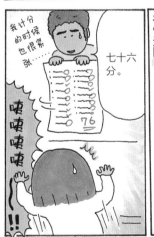

我计分的时候也很紧张

七十六分。

咦咦咦咦!!

76

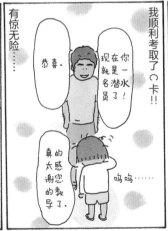

有惊无险……

恭喜.

现在你就是一名潜水员了!

我顺利考取了C卡!!

真的太谢谢您的教导了.

呜呜……

晚上，我以冲绳名产"海葡萄盖饭"为自己庆祝了一番。

店名为"始祖海葡萄"的一家餐厅。

嘻嘻……干杯。♡

好吃

1200日元

第二天，我离开居住多日的粉红马林俱乐部公寓酒店，

前往那霸!!

之后我去了首里城，没想到那里人山人海……

很多来修学旅行的学生。

所以只是走马观花，然后就前往金城町的石板道。

离首里城非常近。

这条石板路幸运地躲过了战火，还留有些许时代旧影。

是一条具有旧日风情的街道……♥

九重葛真美。

斜坡道大概长300米。

啊……冲绳真美啊……

和风

吹捕

奥利恩啤酒

塔可饭

沿途看到一家精致的咖啡店，便在那里吃了午饭。

我还去了国际大道逛街，买伴手礼。

牛排

冲绳屋

热闹

南国食堂

U.S.A

泡盛

呼

奖励自己的小狮子。

好重……

最后一顿冲绳料理是在第一牧志公设市场的食堂吃的。

冲绳的美食!!
道顿堀

又喝。

好吃。

炸金带梅鲷	500日元
炖猪肉	300日元
冲绳荞麦面（小）	350日元

最后，我恋恋不舍地告别了冲绳。

旅途涂鸦

公共汽车不按时刻表来。

车站

时刻表都变得破破烂烂了。

去冲绳前……

还是买比基尼泳衣吧。

会不会太俏了？

买了人生中的第一套比基尼泳衣。

光顾着喝奥利恩啤酒了。

ori on

连泡盛烧酒都没喝……

然而……

因为上半身一直穿着潜水服……（根本没有穿的机会。）

呜!!

要穿上湿漉漉的潜水服可真不容易。

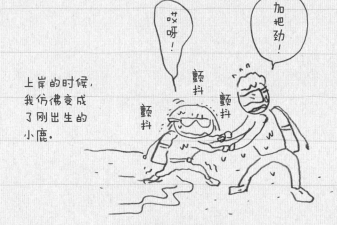

上岸的时候，我仿佛变成了刚出生的小鹿。

哎呀！

加把劲！

颤抖

颤抖

颤抖

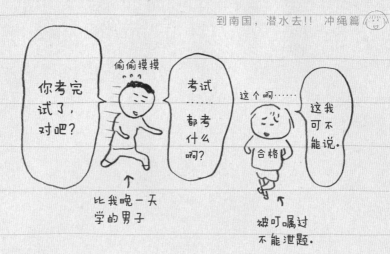

你考完试了，对吧？

偷偷摸摸

考试……都考什么啊？

↑
比我晚一天学的男子

这个啊……

合格

这我可不能说.

↑
被叮嘱过不能泄题.

呼噜

睡得很香.

离开冲绳回到家……

呀——没关空调!!

嗡嗡——

↑
出门前因为有点冷，所以开了暖风.

免税

浪费了四天的电.

↑
买了五包回家.

买了冲绳辣韭.

回到东京后，我患上了"冲绳病".

好想再去冲绳啊.

闻闻闻

我在狂闻珊瑚的气味.

冲绳旅途小结

我平常连海滩都不怎么去，潜水更是想都不敢想，总觉得这辈子都不会接触。可这次我下定决心，决定突破自我，才有了这次冲绳之旅。

因为平常都不怎么运动，所以第一天学潜水真是累得筋疲力尽，甚至想过放弃。但吃下冲绳美食后，又鼓起了继续努力的信心。待在冲绳的日子里，不知道是因为体力消耗太大，还是因为冲绳的东西太好吃了，那几天，我的食量惊人。

其实，不少学潜水的人是一个人来报名的，可是，我因为学潜水而手忙脚乱，根本没有余力去想一个人来学好寂寞这种事。

虽然过程颇为艰辛，但回想一下，都是美好快乐的回忆。

我想全部尝个遍……

这是 C 卡。太，太好了呢（泪）。

伴手礼的小狮子，放在玄关会有震慑的作用。

这次的
奥利恩啤酒指数
★★★★
冲绳

一个人旅行 1 * 高木直子 * 2006.4 * 第一次

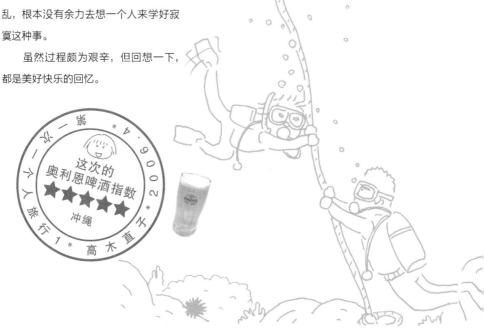

➡DATA
粉红马林俱乐部公寓酒店●冲绳县国头郡恩纳村前兼久167 ☎098-965-6060 http://www.cro-p.jp/
南荣●冲绳县国头郡恩纳村仲泊1414-1 ☎098-964-3824　　YAMATO食堂●冲绳县国头郡恩纳村前兼久96 ☎098-965-2736
始祖 海葡萄总店●冲绳县国头郡恩纳村南恩纳6091 ☎098-966-2588　　第一牧志公设市场●冲绳县那霸市松尾2-10-1 ☎098-867-6560

雍容华贵的
舞伎情怀

京都篇

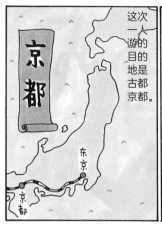

京都

这次一人游的目的地是古都京都。

东京
京都

以往，我在旅途中总是忍不住大吃特吃。

嚼啊 嚼啊

嚼啊 嚼啊

嗝

这次，我打算走优雅成熟的女子路线。

黑黑黑黑

轰隆隆

穿着成熟……

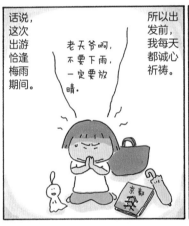

话说，这次出游恰逢梅雨期间。

所以出发前，我每天都诚心祈祷。

老天爷啊，不要下雨，一定要放晴。

京都

刺眼

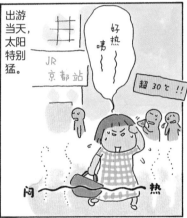

出游当天，太阳特别猛。

好热

JR
京都站

超30℃！！

闷 热

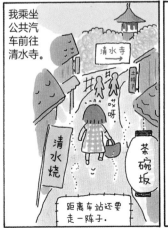

我乘坐公共汽车前往清水寺。

清水寺 →

清水烧

茶碗坂

距离车站还要走一阵子。

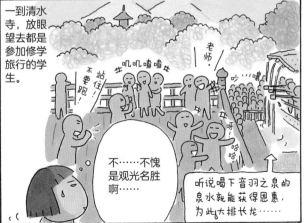

一到清水寺，放眼望去都是参加修学旅行的学生。

站住！
不要跑！

生叽叽喳喳生

老师，

吵～嗯

不……不愧是观光名胜啊……

听说喝下音羽之泉的泉水就能获得恩惠，为此大排长龙……

呀！

哈哈

94

不过我也曾在修学旅行的时候来过这里……

那是小学六年级的事了吧……

也就是说，已经**过了二十年?!**

现年三十二岁。

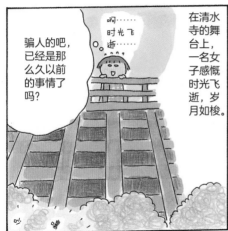

骗人的吧，已经是那么久以前的事情了吗？

啊……时光飞逝……

在清水寺的舞台上，一名女子感慨时光飞逝，岁月如梭。

接着，我优哉游哉地从产宁坂走到了二年坂。

嗯……古色古香……

竹久梦二

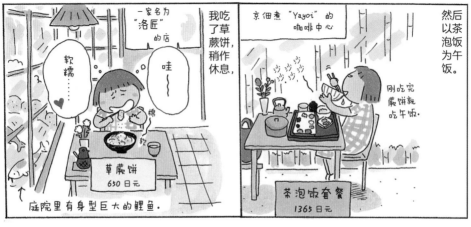

一家名为"洛匠"的店

软糯……

哇～

棉

软

我吃了草蕨饼，稍作休息，

草蕨饼
650日元

庭院里有身型巨大的鲤鱼。

京佃煮"Yayoi"的咖啡中心

刚吃完蕨饼就吃午饭。

然后以茶泡饭为午饭。

茶泡饭套餐
1365日元

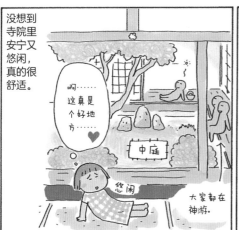
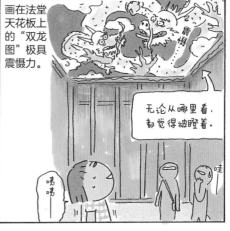
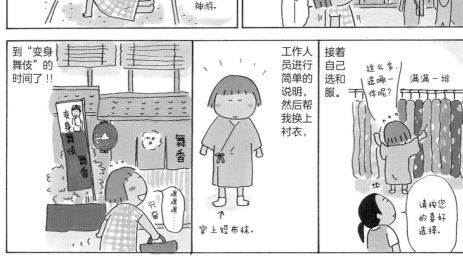

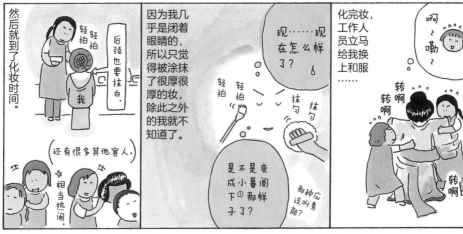

然后就到了化妆时间。

轻轻拍
后颈也要抹白
我

（还有很多其他客人。）

相当热闹。

因为我几乎是闭着眼睛的，所以只觉得被涂抹了很厚很厚的妆，除此之外的我就不知道了。

现……现在怎么样了？

轻拍　轻拍

抹匀　抹匀

是不是变成小暮阁下①那样子了？

那种应该叫素颜？

化完妆，工作人员立马给我换上和服……

啊～嗯～

转啊转啊

转啊

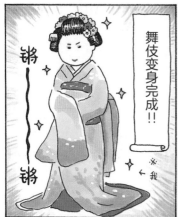

舞伎变身完成!!

锵——
锵——
←我

咦咦咦!!

这……这是谁？

接下来，这边请。

接下来是拍照留念。

看这里，笑一个。

咔嚓

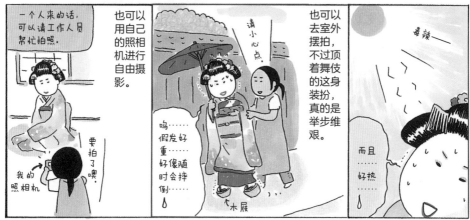

一个人来的话，可以请工作人员帮忙拍照。

也可以用自己的照相机进行自由摄影。

要拍了哦。

我的照相机

请小心点。

呜……假发好重好像随时会摔倒……

木屐

也可以去室外摆拍，不过顶着舞伎的这身装扮，真的是举步维艰。

毒辣

而且好热

注：①日本著名摇滚乐团圣饥魔Ⅱ的主唱兼作曲作词家，每个乐团成员的妆容都是固定的，不能改变。

97

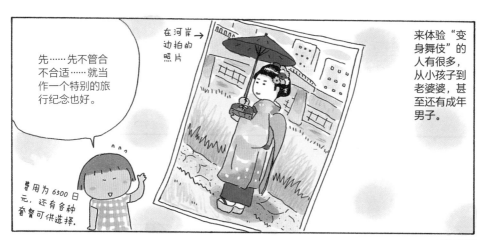

先……先不管合不合适……就当作一个特别的旅行纪念也好。

← 在河岸边拍的照片

费用为 6500 日元，还有各种套餐可供选择。

来体验"变身舞伎"的人有很多，从小孩子到老婆婆，甚至还有成年男子。

之后我用工作人员提供的卸妆用品卸下了浓妆。

洗 洗 洗 洗 洗

舞伎体验结束了！！

呼——

身心舒畅……

苦恼……

油塌塌——

不过，我还是感觉卸得不是很干净……

↑ 发油还残留在头发上。

为此，我打算先去旅馆办理入住手续……

走进祇园附近的一条石塀小路，就到了今晚投宿的旅馆"田舍亭"。

田舍亭

这间就是您的房间。

旅馆的前身是日式饭馆，听说已经有一百多年的历史了。

现在成了只提供早餐和住宿的旅馆。

哇——

开心

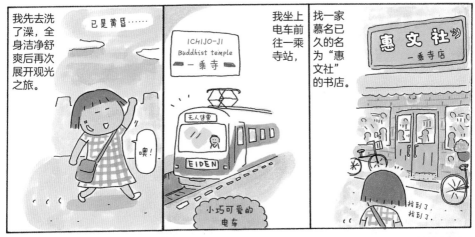

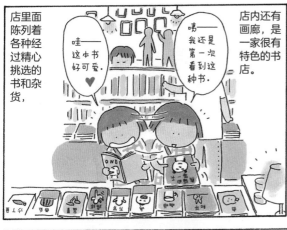

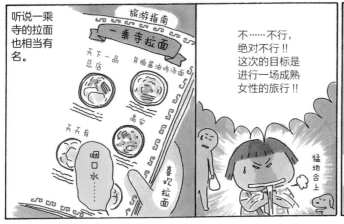

99

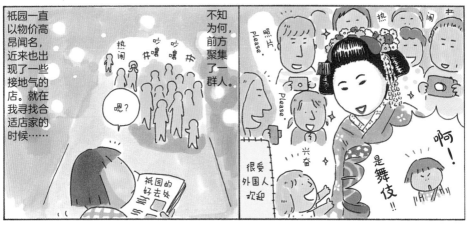

祇园一直以物价高昂闻名，近来也出现了一些接地气的店。就在我寻找合适店家的时候……

不知为何，前方聚集了一群人。

啊！是舞伎！！

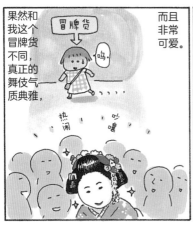

果然和我这个冒牌货不同，真正的舞伎气质典雅，而且非常可爱。

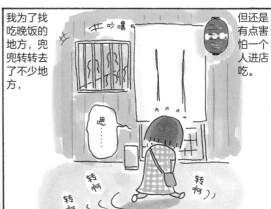

我为了找吃晚饭的地方，兜兜转转去了不少地方，

但还是有点害怕一个人进店吃。

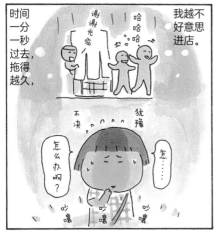

时间一分一秒过去，拖得越久，我越不好意思进店。

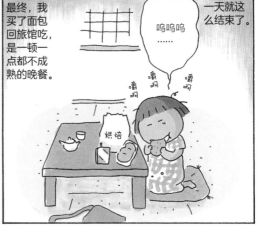

最终，我买了面包回旅馆吃，是一顿一点都不成熟的晚餐。

一天就这么结束了。

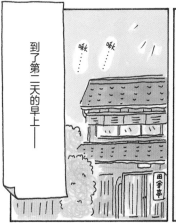

到了第二天的早上——

啾……

田舍亭

因为昨天那顿晚饭太少了，我一大早就饿了。

就在这个时候……

打扰了。

来了！

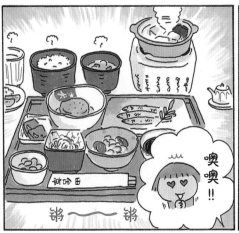

噢噢！！

锵～～锵

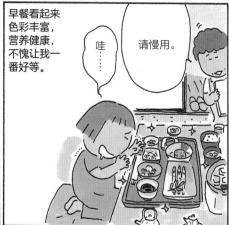

早餐看起来色彩丰富，营养健康，不愧让我一番好等。

哇……

请慢用。

好久都没有这么正经地吃早餐了。

身心得到了极大的满足。

狼吞虎咽

美味的汤豆腐.

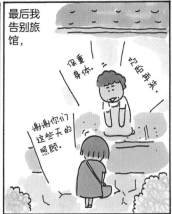

最后我告别旅馆，

保重身体.

记得再来.

谢谢你们这些天的照顾.

乘坐公共汽车前往岚山。

岚 山

我的第一站是世界文化遗产之一的天龙寺。

今天也好热啊。

呼味

六本山天龙寺

热

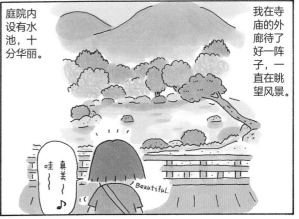

庭院内设有水池，十分华丽。

哇～～真美～～♪

Beautiful.

我在寺庙的外廊待了好一阵子，一直在眺望风景。

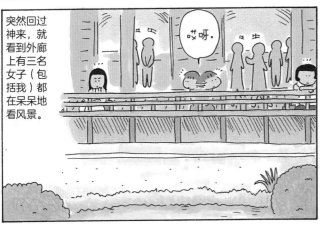

突然回过神来，就看到外廊上有三名女子（包括我）都在呆呆地看风景。

哎呀。

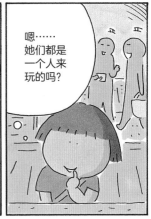

嗯……她们都是一个人来玩的吗？

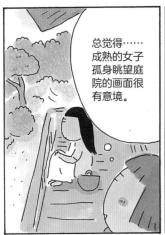

总觉得……成熟的女子孤身眺望庭院的画面很有意境。

旁人看到我，是不是也会这么想呢？♡

难为情♥

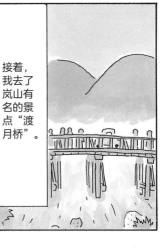

接着，我去了岚山有名的景点"渡月桥"。

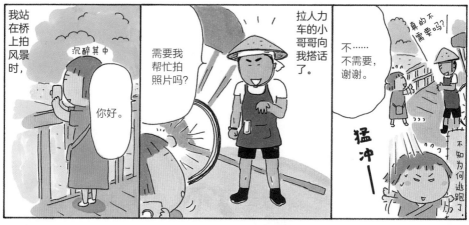

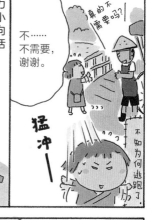

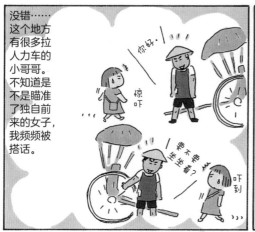

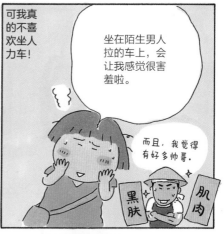

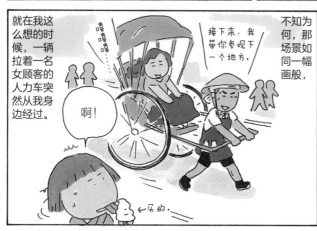

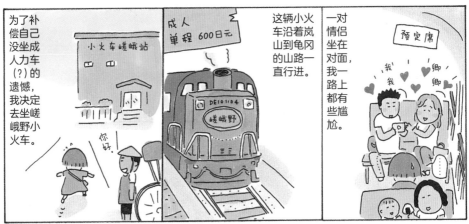

为了补偿自己没坐成人力车（?）的遗憾，我决定去坐嵯峨野小火车。

小火车嵯峨站

你好

成人单程 600日元

DE101104
嵯峨野

这辆小火车沿着岚山到龟冈的山路一直行进。

一对情侣坐在对面，我一路上都有些尴尬。

预定席

我我

卿卿

透过没有玻璃的车厢往外看，风景相当壮丽。

哇！♥

旁边就是保津川。

漂流的人们

哐当

哐当

时不时会进入隧道，车厢内部就会变得黑乎乎的，很有趣。

哐当

哐当

啊……隧道里面好凉快。♡

在车站的侧边。

岚山温泉

泡脚费用150日元，附一条毛巾

岚山温泉车站足浴

之后我折回岚山，去了京福岚山车站内的"车站的足汤"。

嗯……舒服。

不过……真热啊……

还有一位老爷爷

之后我就坐公共汽车前往苔寺。

呼～

公共汽车 岚山

热气

膳膳

下车后，我决定在眼前的一家荞麦面店吃午饭。

噢！❤

啪

公共汽车 苔寺

这家店的荞麦面非常好吃。

呼味～ 呼味～

山药汁荞麦面 1000日元

可我因为刚才泡了脚，现在又吃热乎乎的面，整个人汗如雨下。

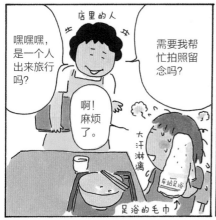

嘿嘿嘿，是一个人出来旅行吗？

店里的人

需要我帮忙拍照留念吗？

啊！麻烦了。

大汗淋漓

车站足浴

足浴的毛巾

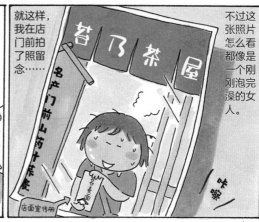

就这样，我在店门前拍了照留念……

苔乃茶屋

名产 门前山药荞麦

店面宣传册

不过这张照片怎么看都像是一个刚刚泡完澡的女人。

味整

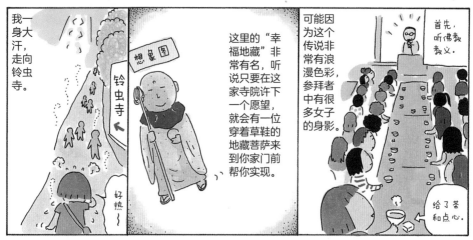

我一身大汗，走向铃虫寺。

想象图

铃虫寺 ←

好热～

这里的"幸福地藏"非常有名，听说只要在这家寺院许下一个愿望，就会有一位穿着草鞋的地藏菩萨来到你家门前帮你实现。

可能因为这个传说非常有浪漫色彩，参拜者中有很多女子的身影。

首先，听佛教教义。

给了茶和点心。

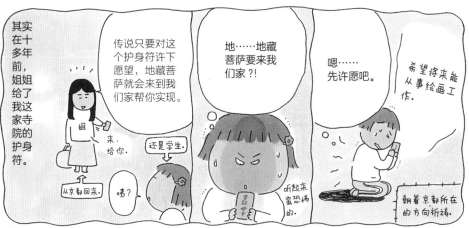

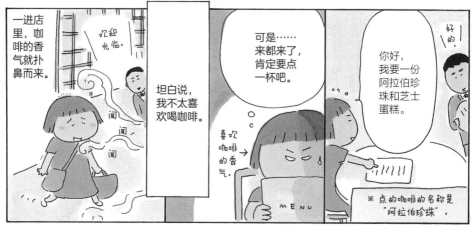

一进店里，咖啡的香气就扑鼻而来。

欢迎光临.

闻 闻 闻

坦白说，我不太喜欢喝咖啡。

喜欢咖啡的香气.

可是……来都来了，肯定要点一杯吧。

你好，我要一份阿拉伯珍珠和芝士蛋糕。

好的.

MENU

※ 点的咖啡的名称是"阿拉伯珍珠".

咖啡被端上来后……

一开始就往里面加糖和牛奶.

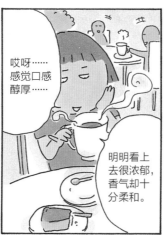

哎呀……感觉口感醇厚……

明明看上去很浓郁，香气却十分柔和。

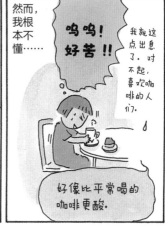

然而，我根本不懂……

呜呜！好苦！！

我就这点出息了。对不起，喜欢咖啡的人们.

好像比平常喝的咖啡更酸.

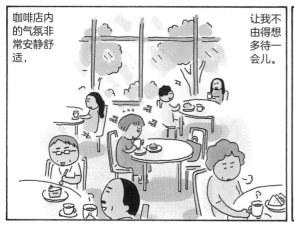

咖啡店内的气氛非常安静舒适，

让我不由得想多待一会儿。

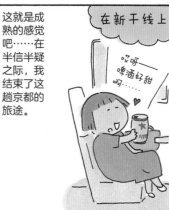

这就是成熟的感觉吧……在半信半疑之际，我结束了这趟京都的旅途。

在新干线上

哎呀——啤酒好甜啊……

 旅途涂鸦

木屐
好可怕。

抖

变身舞伎

要是一早就决定好要穿什么颜色的和服就好了。

惊慌　失措

太多衣服了，陷入了恐慌。

夏天，京都真的很热。

热到爆。

下楼梯前往河边的时候，真的很恐怖。

您小心一点儿。

颤抖

哇！

颤抖

清水寺内→

结缘之神

缔 结 良 缘

一名女子孤身跑来拜神，总会在意他人的目光。

并不是特意来拜的，只是顺便，是顺便！

感觉来一人游
的女子……

还蛮多
的。

新选组
池田屋
遗址

小钢珠

锵嘟，
锵嘟……
锵嘟……

唉，
竟然？

在小钢珠店外面
偷偷观望……

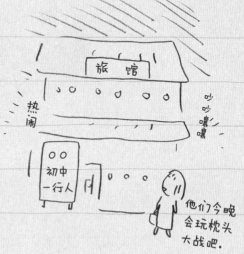

旅馆

热闹

初中
一行人

他们今晚
会玩枕头
大战吧。

老旧的
旅馆自
然是好，
可是……

妖怪出
来的话，
怎么办？

稍微胡思
乱想了一
下。

思——索

景点太
多了。

真叫
人苦
恼。

京
都

虽然我
真的不
太喜欢
喝咖啡，

但特别
喜欢咖
啡牛奶。

109

京都旅途小结

早就听闻京都非常热，亲身经历之后，不禁感慨：果然不是一般的热啊……

京都的景点实在是太多了，让一向优柔寡断的我立马陷入了选择困难中，实在不知道去哪里好。不过我想，比起一次性走马观花，不如慢慢地欣赏美景。

这一次，我下定决心，要来一场"成熟且具有女人味"的旅行，可是没想到一顿晚饭就把我打回了原形……因此，下次我还是别摆架子了，就来一场优哉游哉的京都观光之旅好了。我好想在观赏红叶的时节去京都玩啊（听说观光客很多）。孤身前往京都的女子看上去还挺多的，让我觉得这趟旅程轻松了不少。

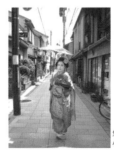

您哪位?
小女子直子是也。

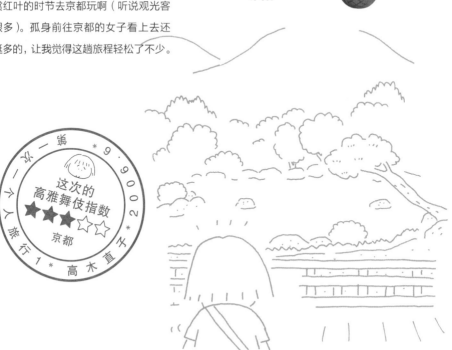

蕨饼店里的砂糖罐。
好可爱……

这次的
高雅舞伎指数
★★★☆☆

➡DATA
舞伎变身处 舞香 ● 京都市东山区四条下宫川道4-297　☎075-551-1661　http://www.maica.net/
田舍亭 ● 京都市东山区祇园下河原石塀小路463　☎075-561-3059　http://www.inakatei.com/
惠文社一乘寺店 ● 京都市左京区一乘寺拂殿町10　☎075-711-5919　http://www.keibunsha-books.com/

优哉游哉的
家乡游记

三重篇

因为我出生在三重县，

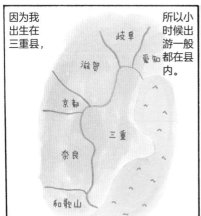

岐阜
爱知
滋贺
京都
三重
奈良
和歌山

所以小时候出游一般都在县内。

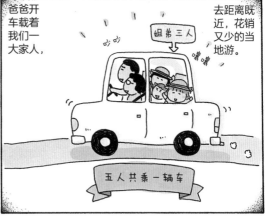

姐弟三人

去距离既近，花销又少的当地游。

五人共乘一辆车

虽然小时候去了不少地方，

伊势
志摩
哈哈哈
鸟羽
松阪

但因为是小时候去的，所以记忆有些模糊。

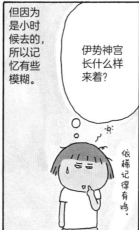

伊势神宫长什么样来着？

依稀记得有鸡。

所以我决定!!

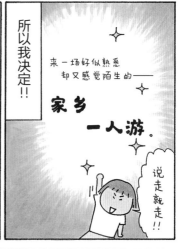

来一场好似熟悉却又感觉陌生的——

家乡一人游。

说走就走!!

我在距离老家最近的车站搭上电车，

咣当 咣当

一路坐到伊势市站，出站后，先去了伊势神宫。

欢迎来到伊势神宫

伊势神宫分为外宫和内宫，正式拜神要从外宫开始。

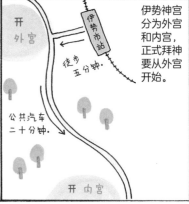

开外宫
伊势市站
徒步五分钟
公共汽车二十分钟
开内宫

哇……参天大树……

树龄多少啊?

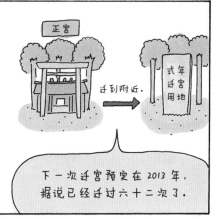

小知识 伊势神宫每隔二十年要将神宫本殿依原型进行重建,这就是被称之为"式年迁宫"的仪式。

正宫

迁到附近。

式年迁宫用地

下一次迁宫预定在 2013 年,据说已经迁过六十二次了。

也就是说,这里在 1993 年重建了。

这和我小时候来看的是不一样的吗?

啪 啪

哇!看到鸡了!!

听说鸡是"神的使者"。

果然有鸡。

哈

品品

饲料

接着,我乘坐公共汽车前往内宫。

嘟 嘟

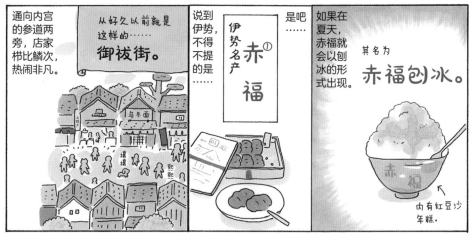

通向内宫的参道两旁,店家栉比鳞次,热闹非凡。

从好久以前就是这样的……**御祓街。**

乌冬面

攘攘

熙熙

说到伊势,不得不提的是……

伊势名产 **赤福**①

是吧……

四鉴

如果在夏天,赤福就会以刨冰的形式出现。

其名为 **赤福刨冰。**

赤福

内有红豆沙年糕。

注:①三重县的有名特产,与其他红豆沙年糕不同的是,赤福是用红豆沙包裹年糕。

小时候第一次吃赤福刨冰，它带给我极大的美食冲击。

美味……

一家人都很感动.

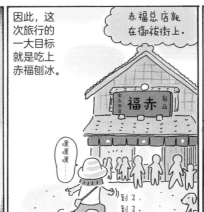

因此，这次旅行的一大目标就是吃上赤福刨冰。

赤福总店就在御祓街上。

福赤

嘿嘿嘿……

到了，到了

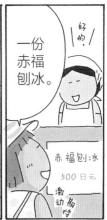

好的！

一份赤福刨冰。

赤福刨冰 500日元

激动期待

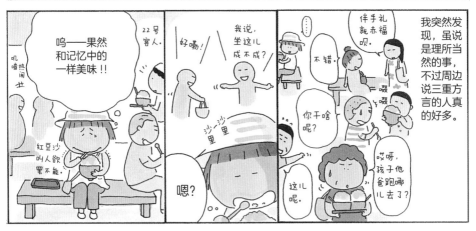

呜——果然和记忆中的一样美味！！

22号客人

红豆沙叫人欲罢不能

好嘞！

我说，坐这儿成不成？

沙沙里里

嗯?

伴手礼就赤福呗。

不错.

你干啥呢？

这儿呢。

哎呀，孩子他爸跑哪儿去了？

我突然发现，虽说是理所当然的事，不过周边说三重方言的人真的好多。

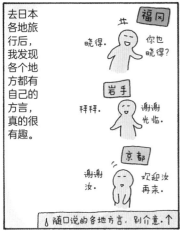

去日本各地旅行后，我发现各个地方都有自己的方言，真的很有趣。

福冈

晓得

你也晓得?

岩手

拜拜.

谢谢光临.

京都

谢谢汝.

欢迎汝再来.

♪随口说的各地方言，别介意.↑

有点感动。

对了，我可是这里的坐地户！！

生在三重，长在三重

呼——虽然刚吃完赤福刨冰，但是再吃午饭应该没啥问题吧？

从这里开始，旅途故事将用三重方言进行描述。

中午，我又吃了伊势的名产——伊势乌冬面。

将甜辣酱淋在弹牙的粗面上。

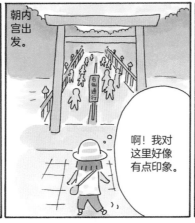

朝内宫出发。

啊！我对这里好像有点印象。

一进入内宫，我就看到好多鸡。

咯咯，咯咯。

咯咯。

哇——

惊恐的孩子们

首先在小溪洗干净双手，

凉凉的，好舒服。

洗手处

洗刷

洗刷

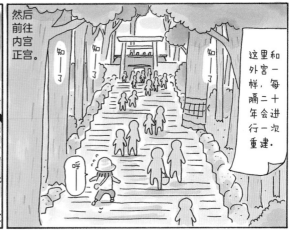

然后前往内宫正宫。

知——了

呼——

这里和外宫一样，每隔二十年会进行一次重建。

回想起来，我小时候并不喜欢去神社。

听话!!

不要！人家不要去神社啦！

呜呜呜

我要回家。

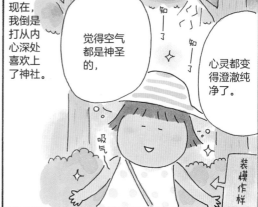

现在，我倒是打从内心深处喜欢上了神社。

觉得空气都是神圣的，

知——了

心灵都变得澄澈纯净了。

吸气

装模作样

参拜后，我坐电车来到了二见浦。

伊势市

二见浦

就是经常出现在月历中1月份的那张图。

附近的海域中有一处知名景点——夫妇岩。

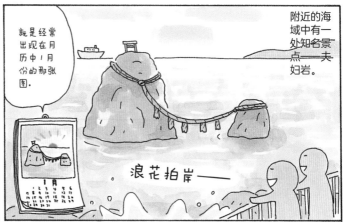

浪花拍岸——

我虽然身为当地人，但这还是自出生以来第一次看到。

参观的人相当多。

嗯，总觉得比想象中要小……

那之后，我就在附近住下了。

先泡一个澡放松身心。

呼——

在东京，每当我说起自己来自三重的时候，

说起三重县，就是松阪牛，对吧？

你作为当地人，肯定经常吃吧？

真好啊。

大家的反应大多如此。

那么高级的食物，我可是一口都没吃过啊……

家庭旅行途中，曾经顺路进了一家松阪牛餐厅……

午饭就吃这个吧。

松阪牛之家

MENU

兴高采烈

结果因为价格太高，立马逃出去了。

松阪牛之家

�'!!

飞驰——

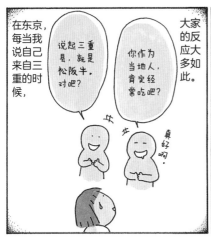

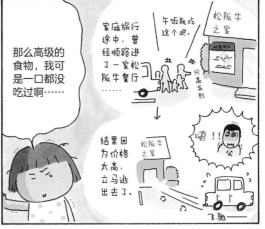

如此这般，今天的晚餐，我稍微奢侈了一点，点了含松阪牛的套餐。

只管只有一点，但也是**松阪牛**哟——

滋

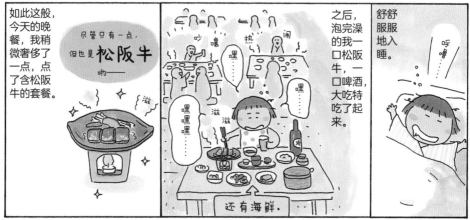

吵嚷

热

闹

黑

黑

黑黑黑

滋滋

黑

还有海鲜。

之后，泡完澡的我一口松阪牛，一口啤酒，大吃特吃了起来。

舒舒服服地入睡。

呼噜

第二天……

呼啦——

脑海中突然浮现儿时往事……

我们全家人去伊势玩的时候，经常能看到一个招牌。

嗯？

那就是……

（模糊记忆中的这样子的招牌。）

始祖国际 秘宝馆

还有 7 km

每隔几米就有一个。

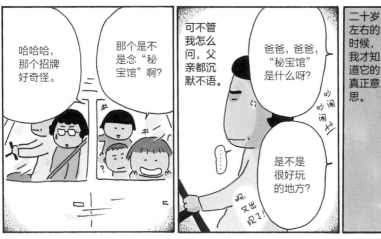

哈哈哈，那个招牌好奇怪。

那个是不是念"秘宝馆"啊？

可不管我怎么问，父亲都沉默不语。

爸爸，爸爸，"秘宝馆"是什么呀？

是不是很好玩的地方？

啊，又出现了！

吵闹

吵闹

二十岁左右的时候，我才知道它的真正意思。

咦咦？!

秘宝馆啊……

朋友

一个大胆的想法。

脑中闪现……

既然已经是大人了，要不要去见识一下那个一直谜一般的地方……

现在仍在伊势附近悄悄经营着。

兴奋不已

我改道前往鸟羽，去参观可爱的鸟羽水族馆。

转念一想，那个地方不太适合女子孤身一人去看，于是就此作罢。

鸟羽水族馆

抱歉，是老套的旅行景点。

在这里，我度过了一段短暂的悠闲观光时光。

我最喜欢的活动是……

海象的吃饭欢乐秀

可以摸海象。

好可爱呀♥

嗷呜，嗷呜，嗷呜

还是一个宝宝。

MILK

临近中午，人越来越多，我只好撤退。

正值暑假期间，好多是亲子游。

唉……

我去了附近御本木珍珠岛。

说是岛，其实过一座桥就到了。

御本木珍珠岛

说到鸟羽的特产——

养殖珍珠。

我小时候好像来过这里，

你不是去过珍珠岛吗？

哈哈哈哈

还看了海女现场表演。

然而完全没有印象。

海女现场表演？

什么

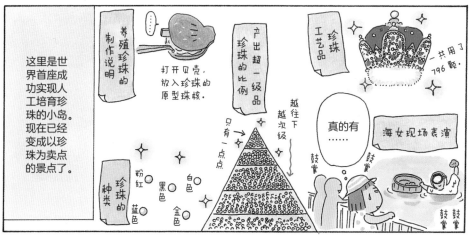

这里是世界首座成功实现人工培育珍珠的小岛。现在已经变成以珍珠为卖点的景点了。

养殖珍珠的制作说明

打开贝壳，放入珍珠的原型珠核。

产出超一级品珍珠的比例

越往下越次级

只有一点点

珍珠的种类

粉红色 白色 黑色 蓝色 金色

珍珠工艺品

共用了796颗

真的有……

海女现场表演

鼓掌 鼓掌 鼓掌 鼓掌

Q.哪一条是真的？（答案在背面.）

问答角

A B

嗯?

嗯……是 B 吧？

盯

让我清楚地认识到自己多没眼光。

正确答案

打开

A 真品

B 仿冒品

吃惊

A B

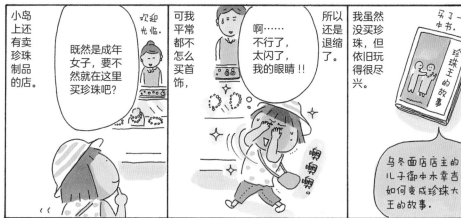

小岛上还有卖珍珠制品的店。

欢迎光临

既然是成年女子，要不然就在这里买珍珠吧？

可我平常都不怎么买首饰，

啊……不行了，太闪了，我的眼睛!!

所以还是退缩了。

我虽然没买珍珠，但依旧玩得很尽兴。

买了一本书。

珍珠王的故事

乌冬面店店主的儿子御本木幸吉如何变成珍珠大王的故事。

已经有点晚了，我便在鸟羽站附近的食堂吃起了午饭。

乡土料理——
三重散寿司

米饭上铺着淋了酱油的鲣鱼等海鲜刺身。

啤酒

我以前来过这个地方，现在是以一个成年人的身份再次来访，

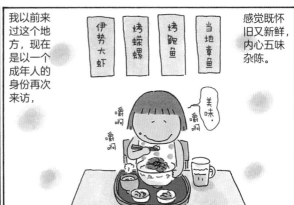
伊势大虾
烤蝾螺
烤鲍鱼
当地章鱼
美味。
嚼啊嚼啊

感觉既怀旧又新鲜，内心五味杂陈。

小时候的我还不知道，喝啤酒是一件这么开心的事。

生鱼片
生海胆
咕噜咕噜

回想起来，爸爸妈妈带着我们姐弟三人出游，真的花了不少的心思和力气吧。很感谢他们。

欢乐
吵闹中
带着三个小孩出游真辛苦……

吃完饭，我挑起了土特产。

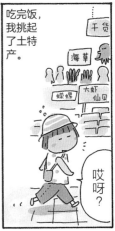
干货
海草
蝾螺
大虾
仙贝
哎呀？

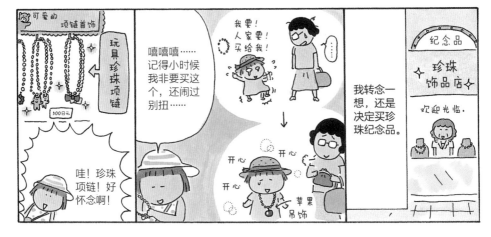
可爱的项链首饰
玩具珍珠项链
500日元

哇！珍珠项链！好怀念啊！

嘻嘻嘻……记得小时候我非要买这个，还闹过别扭……

我要！人家要！买给我！

开心
开心
开心
苹果吊饰

我转念一想，还是决定买珍珠纪念品。

纪念品
珍珠饰品店
欢迎光临

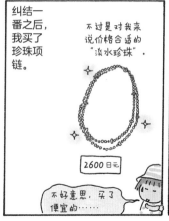

纠结一番之后，我买了珍珠项链。

不过是对我来说价格合适的"淡水珍珠"。

2600 日元

不好意思，买了便宜的……

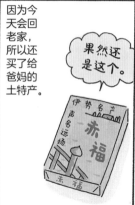

因为今天会回老家，所以还买了给爸妈的土特产。

果然还是这个。

伊势名产 声名远扬 赤福

接着，我踏上回家的路。

哐当 哐当

因为在家乡，回家也很近。

又便宜又近，真安心!!

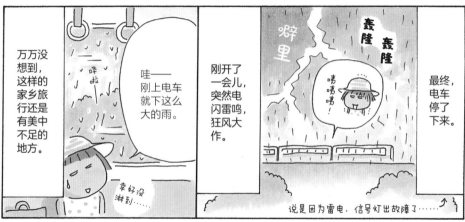

万万没想到，这样的家乡旅行还是有美中不足的地方。

哇——刚上电车就下这么大的雨。

呼呼

幸好没淋到……

刚开了一会儿，突然电闪雷鸣，狂风大作。

噼里

轰隆 轰隆

唔唔唔！

最终，电车停了下来。

说是因为雷电，信号灯出故障了……

电车就这样停运了四个小时……

呜呜呜……雨不是停了吗？

我想早点回家

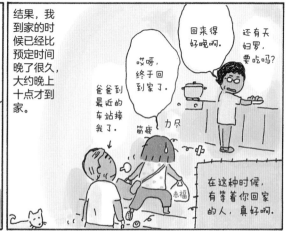

结果，我到家的时候已经比预定时间晚了很久，大约晚上十点才到家。

哎呀，终于回到家了。

爸爸到最近的车站接我了。

筋疲力尽

回来得好晚啊。

还有天妇罗，要吃吗？

赤福

在这种时候，有等着你回家的人，真好啊。

旅途涂鸦

内宫附近
卖的黄瓜条

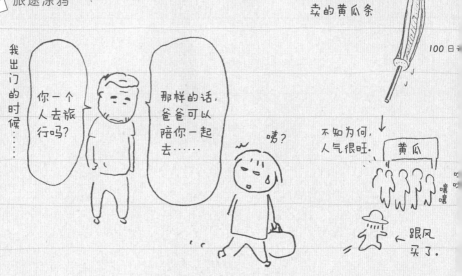

我出门的时候……

你一个人去旅行吗？

那样的话，爸爸可以陪你一起去……

唉？

100日元

不知为何，人气很旺。

黄瓜

嚷嚷

跟风买了。

有的尾巴特别长。

哈哈

想吃大块的松阪牛肉。

厚——实

在内宫的钱箱面前——

糟了！我只有两日元的零钱。

哈哈哈，太小气了……

笑

结果我也……

唉唉唉，我也只有两日元。

海象会用
鼻子吹口琴.

海獭

总觉得有点像家里的狗.

小狗

海象竟然这么可爱.

心都化了.

伴手礼——赤福.

八个装

很爱吃

母

父

两个人吃完了

没吃到

想试一次
烤鲍鱼.

滋

吃过了各种
各样的美食,
始终觉得妈
妈做的天妇
罗最好吃.

还剩一点
味噌汤.

嗯……

如今,

海女会穿
上潜水服.

喜欢的调味……

123

三重旅途小结

夏天，我回了一趟老家，顺便也在三重县来了一场一个人旅行。

在东京，每当我被问到有关三重县的问题，因为不知道的事情太多，总是不知道该怎么回答，所以这场旅行加深了我对家乡的了解，获益良多。游览过自己的家乡后，我不禁感叹"其实我老家也挺好的"，为家乡感到些许骄傲。旅途还唤起了我的童年回忆，也算是怀旧之旅吧。

总体来说，这是一场快乐轻松的旅行。不过作为一个好不容易从东京回家的女儿，竟然还"一个人跑出去旅行"，不禁觉得爸妈有一点点寂寞呢。

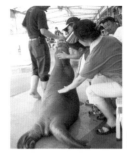

希望加入海象粉丝后援会。

伊势神宫有好多鸡，不过它们不会飞上屋顶。

这次的感动指数 ★★★★★

➡DATA
伊势神宫●三重县伊势市宇治馆町1 ☎0596-24-1111（代表）http://www.isejingu.or.jp/
赤福本店●三重县伊势中之切町26 ☎0596-22-2154（代表）http://www.akafuku.com/
鸟羽水族馆●三重县鸟羽市鸟羽3-3-6 ☎0599-25-2555（代表）http://www.aquarium.co.jp/
御本木珍珠岛●三重县鸟羽市鸟羽1-7-1 ☎0599-25-2028（代表）http://www.mikimoto-pearl-museum.co.jp/

大泽温泉

旅途中拍到的
舒心景色

充满旅途回忆的
照片馆

温泉疗养地的
大厅

寂静
无声
……

与众不同的
银行♡

大泽温泉

亮
——
眼

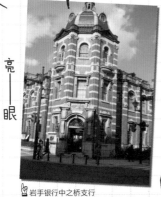
岩手银行中之桥支行

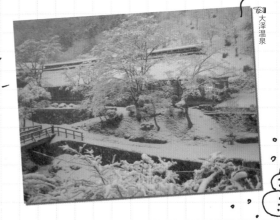

想拥有这样的
庭院……

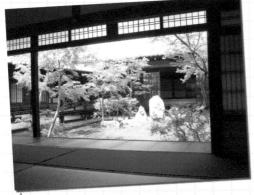
建仁寺

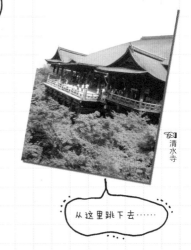
清水寺

从这里跳下去……

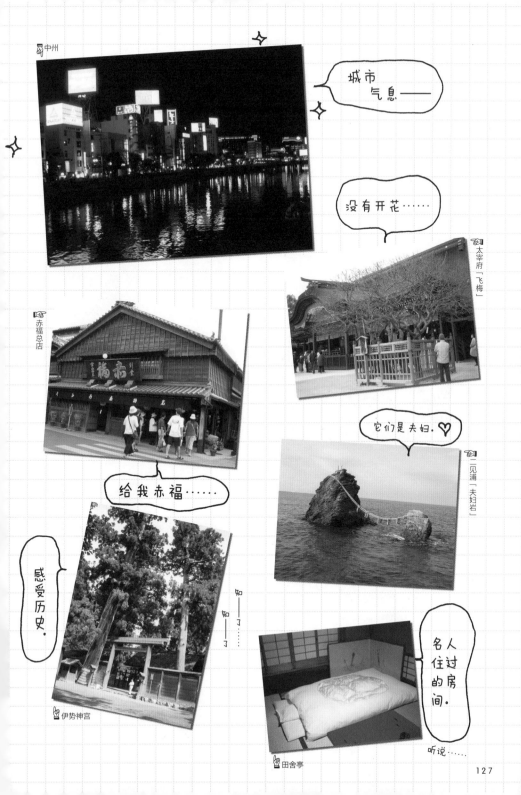

127

宇都宫

三重

旅途中寻觅到的
美食

我要开动了……
哎呀，先拍照.

松软~

镰仓

淳朴风味

京都

软糯绵密

博多

小摊风味

汤头浓郁

焦香四溢

香脆可口

博多

博多

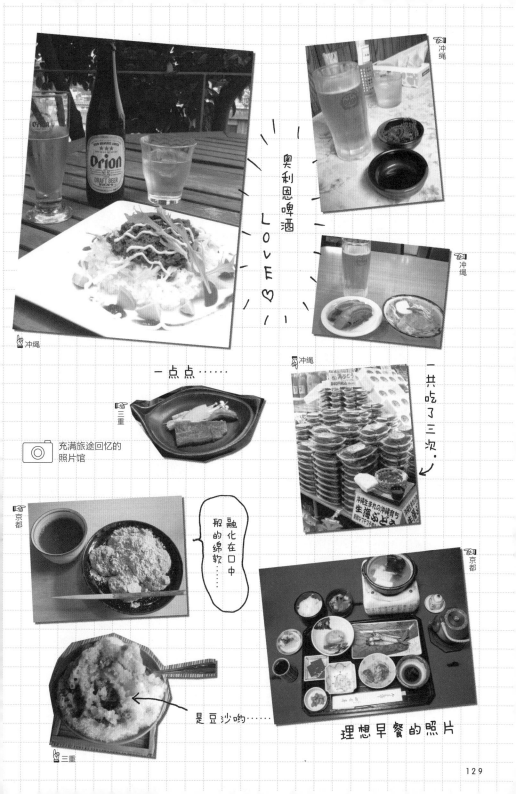

奥利恩啤酒

LOVE❤

沖绳

沖绳

沖绳

一点点……

三重

📷 充满旅途回忆的
照片馆

沖绳

一共吃了三次．

京都

融化在口中般的绵软……

京都

是豆沙哟……

三重

理想早餐的照片

129

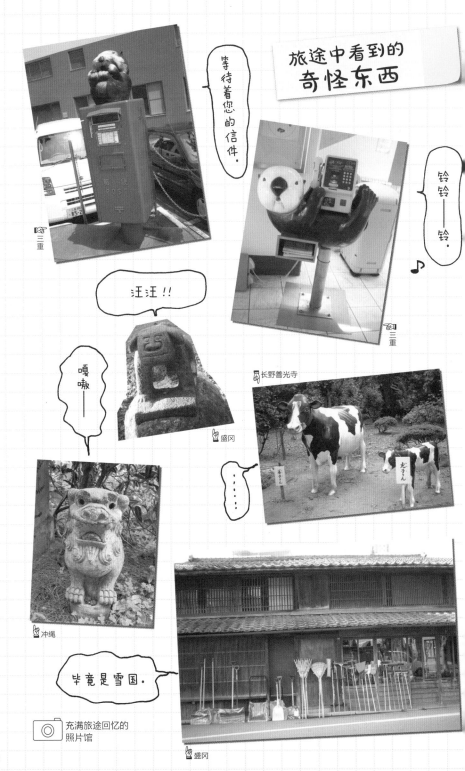

旅途中看到的
奇怪东西

等待着您的信件.

铃铃——铃.

♪

汪汪!!

嘎嗷——

······

毕竟是雪国.

☞三重

☞三重

☞长野善光寺

☞盛冈

☞冲绳

📷 充满旅途回忆的
照片馆

☞盛冈

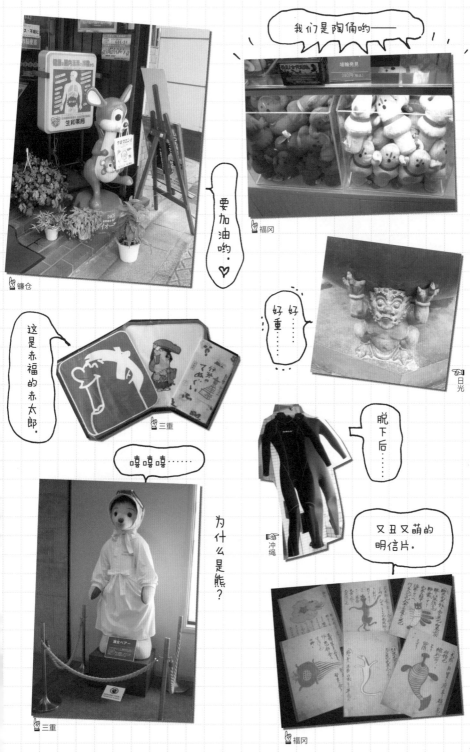

我们是陶俑哟——

要加油哟·♥

📷镰仓

📷福冈

这是赤福的赤太郎·

☝三重

好好重……

📷日光

嘻嘻嘻……

为什么是熊？

脱下后……

📷冲绳

又丑又萌的明信片·

☝三重

📷福冈

131

后记

在这一年里，我游玩了许多地方。一开始，光是一个人搭乘交通工具或是一个人住旅馆，我都会忐忑不安。在不断的旅行中，我渐渐习惯了一个人出行，不再害怕。不过，我还是有点在意周围人的目光，顾虑他人会不会觉得我一个人出去玩挺孤单的。但我发现，找适合一个人去的景点和餐厅是应对这类问题的诀窍，同时我想开了，慢慢觉得一个人出去玩也挺好的。

如果要说一个人旅行收获最大的是什么，那便是我逐渐加深了对自己性格的了解。

我是一个有些优柔寡断的人，不太会表达自己的想法。在和好多人一起旅行的时候，"两个都可以""我都可以""你决定就好"之类的话是我的口头禅，总是让别人做决定是一个坏毛病。但在一个人旅行的途中，我不得不自己决定所有的事情……这时，我开始认真思考，同时审视自己，然后慢慢了解了自己的喜好和行动方式。

我刚开始一个人旅行的时候，大都是抱着挑战的心理，暗想"我一个人能做到吗"。了解自己的性格和喜好后，在制订旅行计划的初期，我的想法改变了，有时是"说不定我会喜欢这个"，有时是"去这里只会累得半死，算了吧"，有时是"偶尔狠下心尝试一下这个吧"。毕竟苦也好乐也好，全部是为了自己，总有一种变成"个人旅行公司"的感觉。像这样给自己制订旅行计划，也别有一番乐趣。

每个人享受一个人旅行的方式当然各有不同。我也想过，当自己越来越适应一个人旅行后，要实现我梦寐以求的旅行。比如更加融入当地，比如住更豪华奢侈的旅馆，然后仅仅靠发呆消遣时间。

当然，我腼腆认生的性格是很难改变的，也对一个人住在高级酒店这件事心生胆怯，可这都不妨碍我去展开想象，想着"总有一天能做到就好了"。我会怀抱着这样的愿望，继续轻松愉快地旅行。

最后对阅读我这个笨拙的人写下的后记的读者们，以及在旅行途中照顾过我的人们，我要由衷地说一句，"谢谢你们"。

<div align="right">

2006年秋　　**高木直子**

</div>

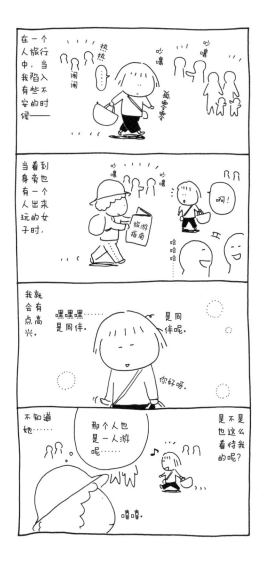

原作名：《ひとりたび1年生》，编绘：高木直子

HITORITABI ICHINENSEI.

© 2006 Naoko Takagi

First published in Japan in 2006 by KADOKAWA CORPORATION, Tokyo.

Simplified Chinese translation rights arranged with KADOKAWA CORPORATION, Tokyo.

Translation copyright ©2020 by Guangzhou Tianwen Kadokawa Animation & Comics Co.,Ltd.

著作版权合同登记号：01-2019-7751

图书在版编目（CIP）数据

第一次一个人旅行. 1 /（日）高木直子编绘；吕点译. -- 北京：新星出版社，2020.11

ISBN 978-7-5133-4195-0

Ⅰ.①第… Ⅱ.①高… ②吕… Ⅲ.①漫画—连环画—日本—现代 Ⅳ.①J238.2

中国版本图书馆CIP数据核字（2020）第200737号

本书为引进版图书，为最大限度保留原作特色，尊重作者写作习惯，酌情保留了部分外来词汇。特此说明。

第一次一个人旅行1

[日] 高木直子 编绘；吕点 译

责任编辑：汪　欣
特约编辑：刘　新
责任印制：李珊珊
装帧设计：何晓静

出版发行：新星出版社
出 版 人：马汝军
社　　址：北京市西城区车公庄大街丙３号楼　100044
网　　址：www.newstarpress.com
电　　话：010-88310888
传　　真：010-65270449
法律顾问：北京市岳成律师事务所

读者服务：010-88310811　service@newstarpress.com
邮购地址：北京市西城区车公庄大街丙３号楼　100044

印　　刷：中华商务联合印刷（广东）有限公司
开　　本：890mm×1240mm　1/32
印　　张：4.5
字　　数：37千字
版　　次：2020年11月第一版　2020年11月第一次印刷
书　　号：ISBN 978-7-5133-4195-0
定　　价：42.00元

版权专有，侵权必究；如有印装质量问题，请致电：020-38031253

第一次
一个人旅行!